손유영의

고양이
한국화첩

손유영의

고양이
한국화첩

손유영 지음

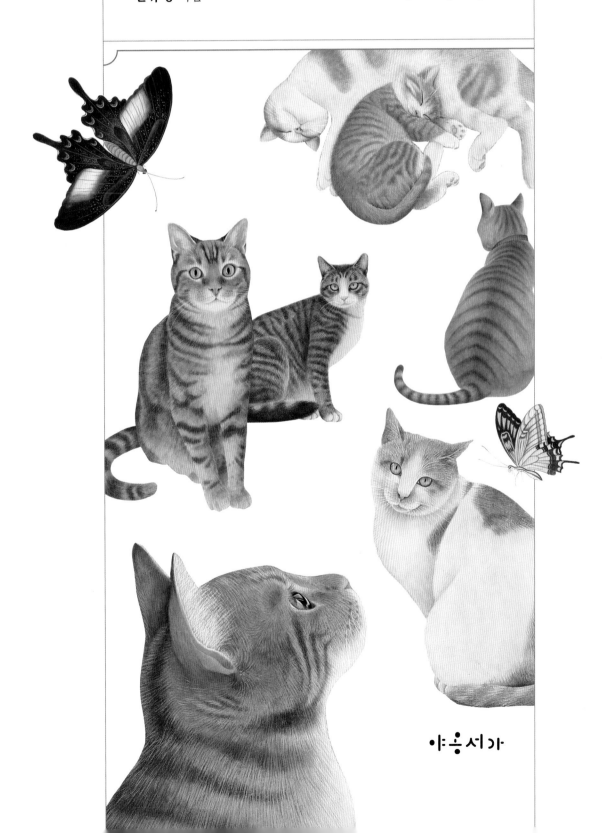

야옹서가

차례

서문

한국화를 전공했던 대학 시절에는 주로 채색화로 꽃과 인물을 그렸다. 초등학생 때부터 그림을 좋아해서 미대에 입학했지만, 작가로 성공할 수 있을지 확신이 없었다. 결국 졸업 후 전공과 무관한 직장생활을 시작했고 결혼하면서 자연스럽게 그림을 접었다.

한동안 놓은 붓을 다시 든 것은 산후 우울증으로 힘들어하던 때였다. 문화센터에서 처음 접한 민화는 어찌 보면 중국 그림 같기도 하고 조금은 촌스러운 듯도 보였다. 그런데 배울수록 새로운 세계를 만난 듯 민화에 빠져들며 우울증을 극복할 수 있었고, 작가로서 새로운 삶이 시작되었다.

전통 민화를 주로 그리던 내가 고양이가 등장하는 그림을 접했을 때는 참으로 묘한 감정이 들었다. 그저 예쁘거나 멋진 그림이 아니라 생명력이 깃든 모습으로 느껴졌다. 나만의 스토리텔링이 담긴 그림을 만들 수 있겠다는 기대감으로 고양이를 그리는 시간이 늘어갔다. 하지만 그때는 고양이가 없던 때라, 주변 고양이 집사들의 고양이 자랑을 들으며 '나만 고양이 없어…. 그래도 그릴 순 있어!' 하는 마음으로 그렸다. 알레르기 반응이 있는 가족들도 염려됐고, 한 생명을 키우는 데는 큰 책임감이 필요했기에 섣불리 결정할 수 없었다. 모든 어려움을 감수하기로 마음을 정한 2021년, 드디어 봄이를 데려왔다. 내 고양이가 생기니 고양이 사랑은 더 깊어지고, 세상이 달리 보일 정도로 행복하다.

현재 나는 작가이자 민화 지도자로 활동하고 있다. 일주일 중 4일은 화실에서 수업하고, 금요일에는 경희대 국제캠퍼스에서 전통 민화를 가르친다. 한국민화학교 소속 강사로 영상 수업도 하고 있다. 강의가 늘면서 개인 작업을 할 시간이 줄었지만, 가르치는 즐거움 또한 크기에 수업 시간을 줄일 수는 없었다.

화실에서 수업하다 보면 일일이 그림에 손대야 할 때가 자주 있어서 영상이나 교본으로만 하는 수업이 가능할까 싶었다. 그런데 영상 수업 후 완성작 후기를 메일로 받아보니 하나같이 훌륭하게 완성하신 게 아닌가. 그런 모습을 보며, 대면 수업을 받을 수 없어 독학으로 공부하는 분들께 길잡이가 되어줄 '고양이 한국화첩'이 꼭 필요하겠다고 느꼈다.

고양이의 움직임에 따라 달라지는 털의 방향이라든가 미묘한 동세 등을 초심자가 사진만 보며 그리기는 어렵다. 고양이를 그리면서 힘든 점이 고양이 모델을 찾는 것과 고양이의 매력 포인트를 어떻게 잡아내느냐인데, 그런 부분에서 이 책이 고양이 그림 공부에 조금이나마 도움이 되길 바란다. 꼭 창작자가 아니더라도, 평소 좋아했던 고양이 그림을 큰 판형의 책으로 소장하고 싶은 독자에게도 권하고 싶다.

내가 지금까지 작가로 살아갈 수 있도록 응원해주시고 가르침을 주신 많은 분을 떠올려본다. 고교 시절 그림을 포기하지 말라고 따뜻하게 격려해 주셨던 정채열 선생님, 민화의 색과 기법을 훌륭하게 가르쳐주신 송창수 선생님, 누구보다 열정적으로 민화를 알리고 계신 정병모 교수님께 깊은 존경과 감사를 드린다. 사랑하는 가족들-내 그림을 좋아하고 지지해준 남편과 아들, 귀한 재능을 물려주시고 사랑으로 키워주신 부모님께도 진심으로 감사의 마음을 전한다. 내 그림을 눈여겨보고 정성을 다해 책으로 만들어주신 야옹서가 고경원 대표님, 화실의 고양이 집사님들, 내 그림을 좋아해 주시는 분들, 세상의 모든 고양이들과 나의 뮤즈 봄이에게도 고마움을 전하고 싶다.

2024년이면 민화를 시작한 지도 어느덧 20년째에 접어든다. 고양이가 그저 좋아서, 예뻐서, 귀여워서, 나의 감정들을 대신 표현해줘서 그렸을 뿐인데 그간 그렸던 그림을 모아 책으로 엮게 되니 감회가 새롭다. 이 책을 보는 분들이 고양이 그림을 보며 행복해지기를, 고양이에 대한 세상의 부정적인 편견이 점차 사라지기를 바란다. 앞으로 꿈이 있다면 '고양이 그리기 전도사'가 되어, 가족이면서도 때로는 친구 같고 연인 같은 고양이의 사랑스러운 모습을 계속 그리고 싶다.

2024년 1월 **손유영**

1.

타박타박

고양이 여행

나의 그림은 좋아하는 것들을 한데 모아 둔 보석상자와도
같다. 좋았던 추억이 있는 곳, 시간이 멈춘 듯 고즈넉한 풍경,
나를 사로잡았던 이국의 색채와 열기-모든 순간이 각자 다른
모양과 빛을 품은 보석이 되어 빛난다. 살아 있는 모든 존재
중에서도 가장 빛나고 귀한 존재인 고양이를 그 보석상자에
함께 담는 건 지극히 자연스러운 일이었다.

내가 사랑하는 두 가지, 여행과 고양이를 접목한 그림은
그렇게 시작되었다. 한국의 섬 고양이가 이국의 광장을 누비는
모험도, 고양이 별로 떠나버린 그리운 고양이를 만나는 일도
그림에서라면 가능하니까. 나는 오늘도 그림 속 풍경으로
여행을 떠난다.

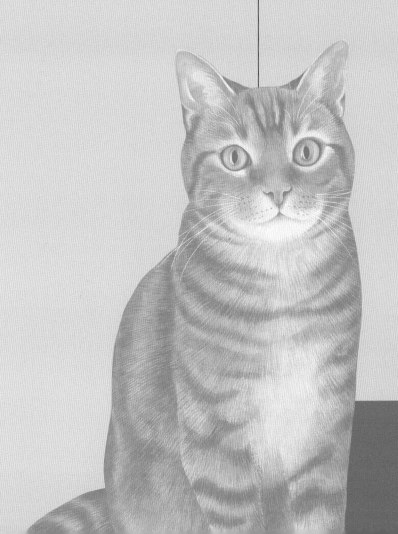

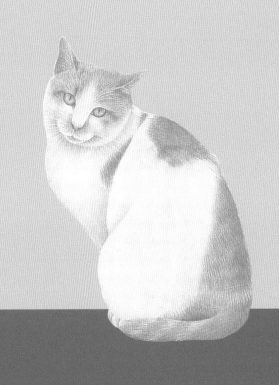

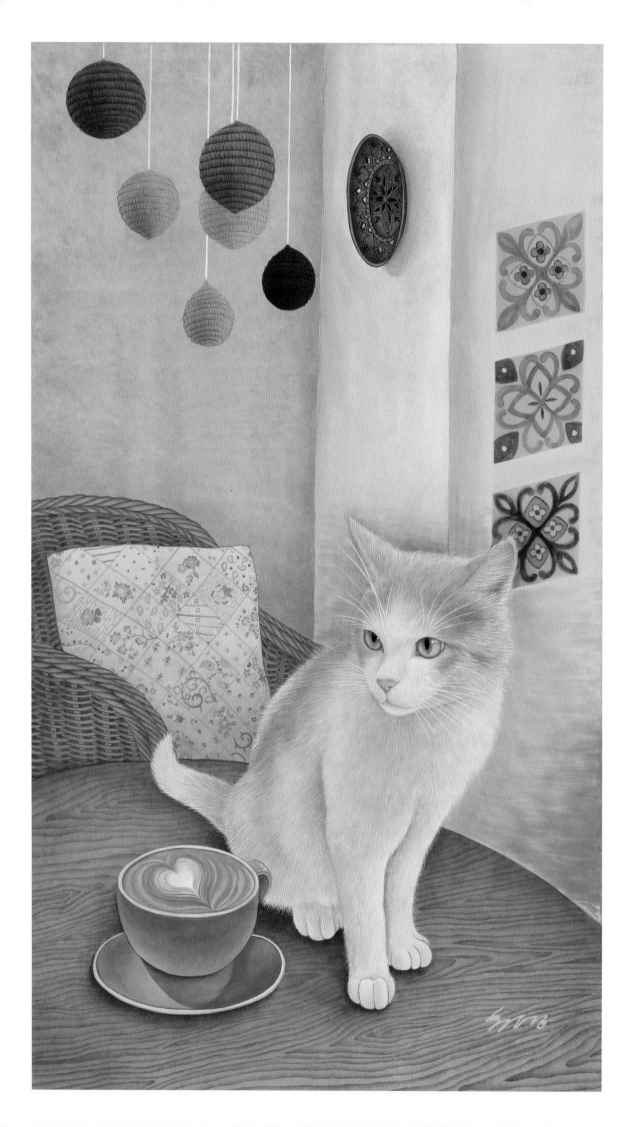

강화도에는 '다루지'라는 카페가 있다. 이 동네는 예로부터 까마귀가 날아와 물을 마시던 연못이 있어 '월오지(月烏池)'라는 이름으로 불렸다고 한다. '달 월(月)'자의 뜻을 따서 첫 글자를 '달오지'로도 부르던 것이 점차 '다루지'로 바뀌었다고.

정원이 아름다운 다루지 카페에는 손님들에게 사랑받는 고양이 모자가 있었다. 엄마 고양이의 이름은 라떼, 아들은 살구라고 했다. 라떼는 이름처럼 커피에 우유를 탄 듯한 털빛이 유독 아름다워서 초상화를 그려주었는데, 아들 살구는 그려주지 못한 것이 내내 미안했다. 언젠가 둘이 함께 있는 모습을 꼭 그려주마고 약속하고는 2년이 흘렀다.

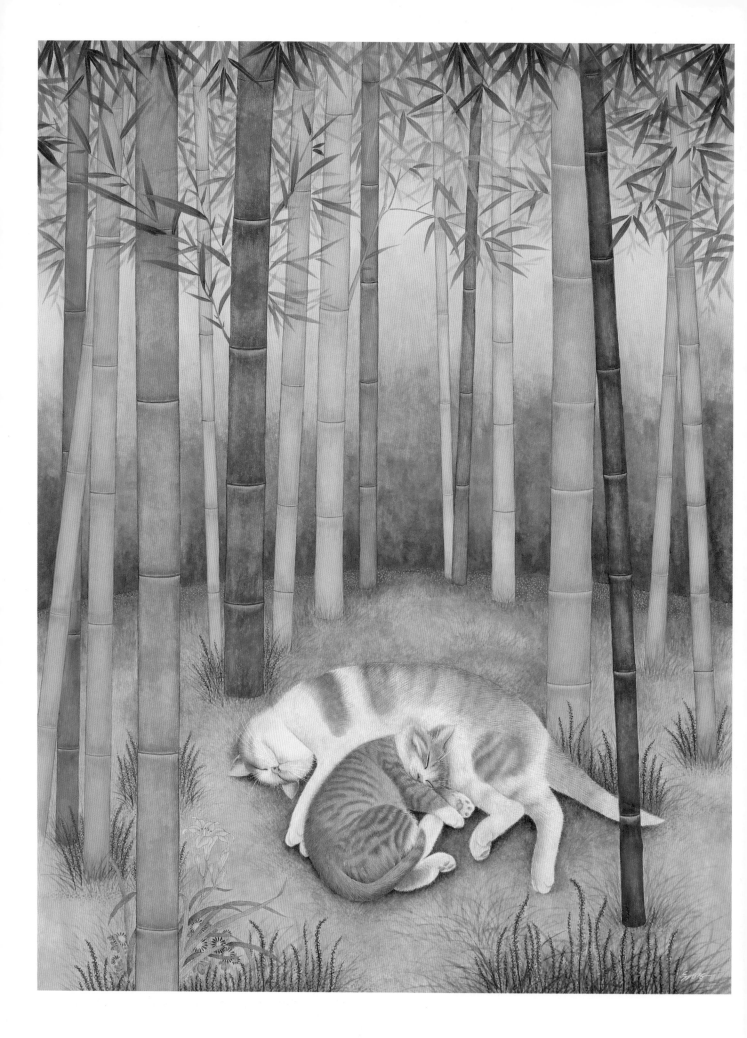

　부산 기장군 아홉산숲에서 마주한 대나무 숲을 언젠가 한 번 그려봐야지 생각했는데, 때마침 라떼와 살구 생각이 났다. 하늘 높이 솟은 대나무 숲 속에 있으면 마치 둥지에 깃든 것처럼 아늑해서, 이곳에 고양이 모자가 잠든 모습을 그려 넣으면 좋겠다고 생각했다.

　시간이 흘러 그 약속을 지키게 되었다고 기뻐했는데, 그림을 거의 완성할 때쯤 슬픈 소식을 들었다. 라떼가 로드킬로 세상을 떠났다는 것이었다. 홀로 남겨진 살구를 생각하니 마음이 무거웠다. 그래서 그림 속에서만이라도 라떼와 살구가 다시 만나 평안히 쉬길 바랐다. 전통 무속문화에서 대나무는 하늘과 땅을 잇는 신목(神木)이라 했다. 대나무 숲에 누운 살구가 엄마를 그리며 잠들면, 하늘에서 라떼가 살짝 내려와 폭 안아줬으면 하는 마음을 그림에도 담아 본다.

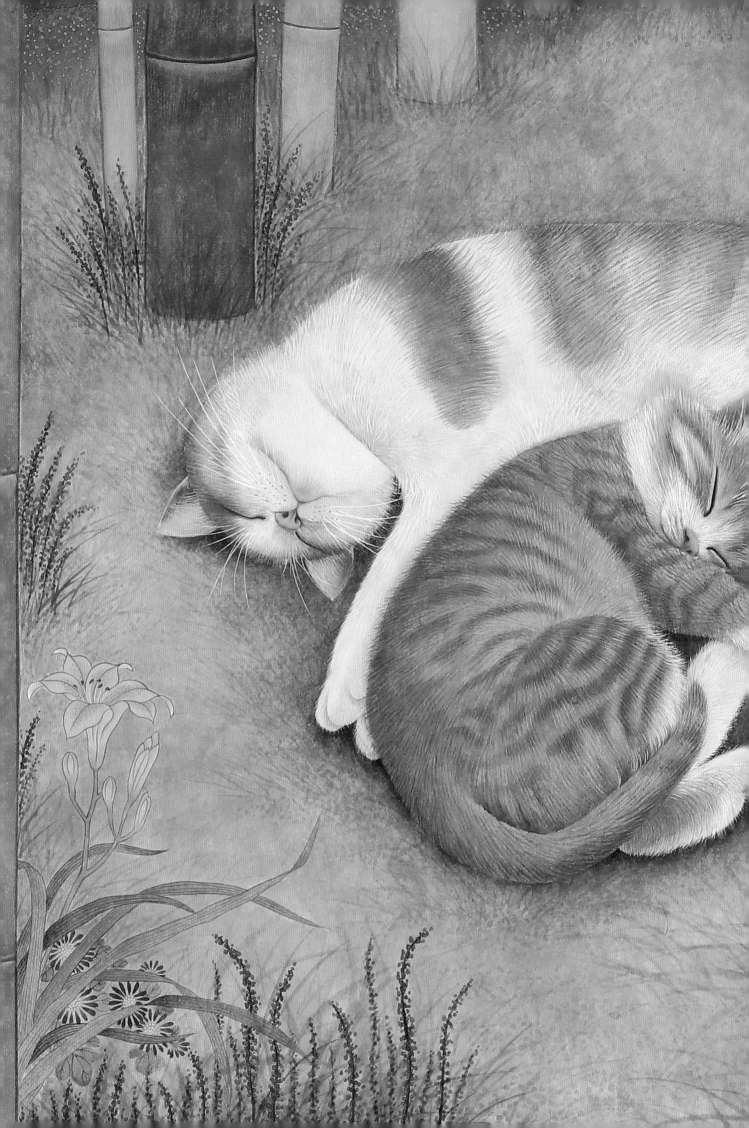

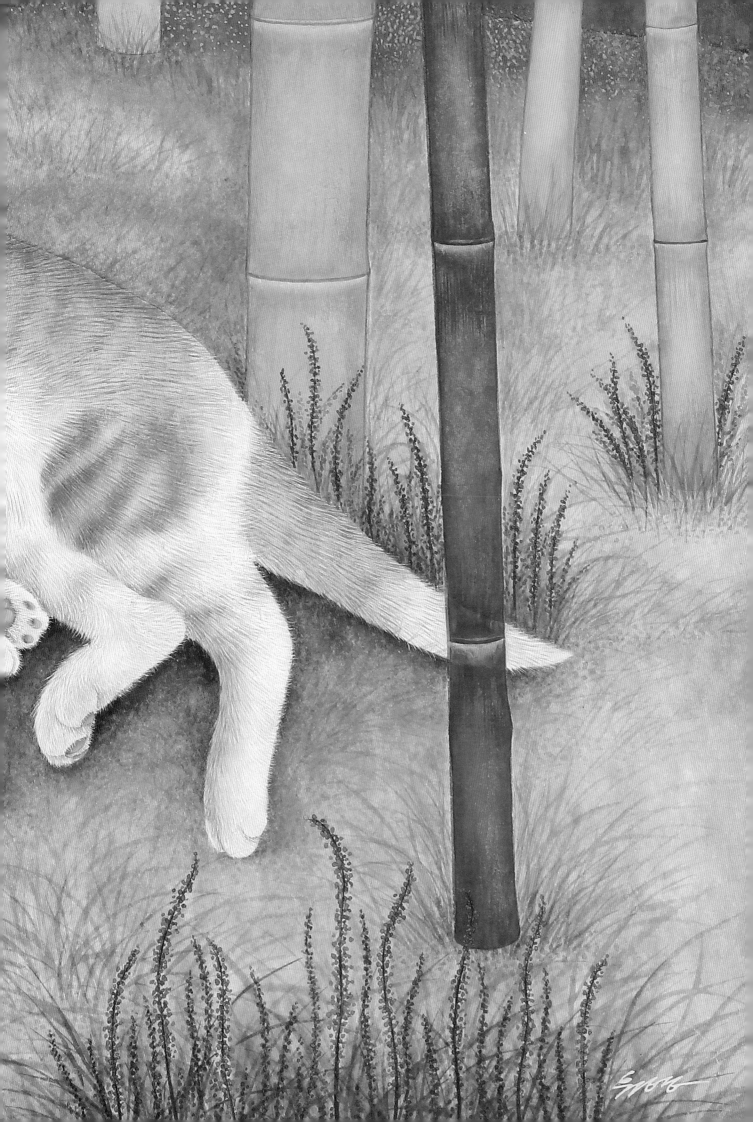

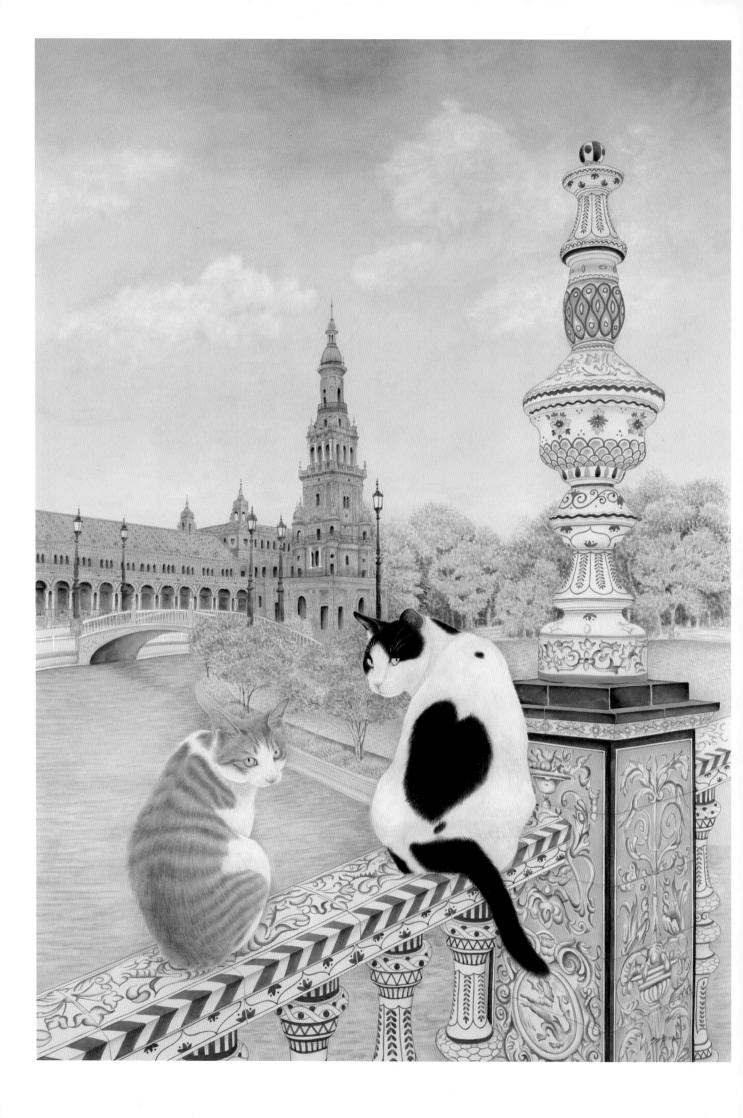

　코로나 팬데믹의 확산으로 해외여행을 떠나기 어려워진 2021년. 당분간 못 가볼 거란 생각이 드니 더욱 그리워져서 여행 사진들을 가끔 꺼내 본다. 유독 마음에 남는 곳은 스페인 세비야 광장이다. 마치 한국의 오방색을 볼 때처럼 강렬한 색채감을 느낄 수 있었던 그곳의 모든 기억이 좋았다.

　여행의 추억을 오래 담아두고 싶은 마음에 세비야의 풍경을 다시 그린다. 등에 하트 무늬를 품은 길고양이는 제주 김녕미로공원의 터줏대감 사랑이인데, 사랑과 열정 가득한 이 땅에 딱 어울리는 옷인지라 상상으로나마 이곳에 데려와 보았다.

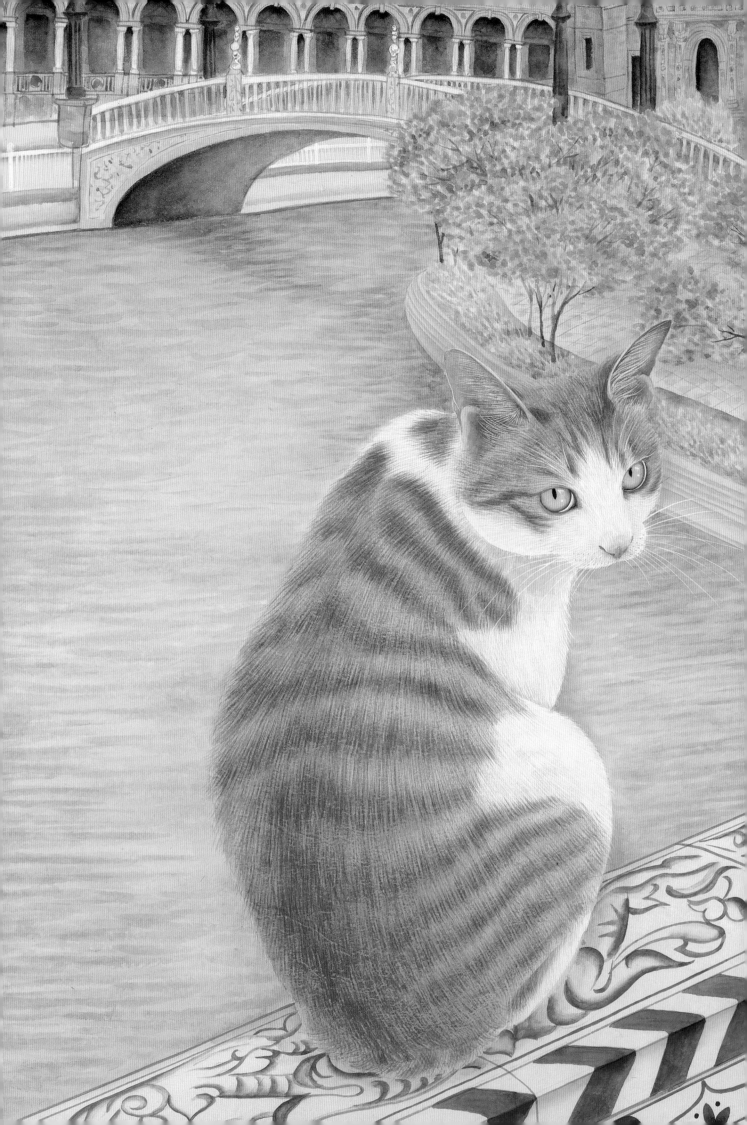

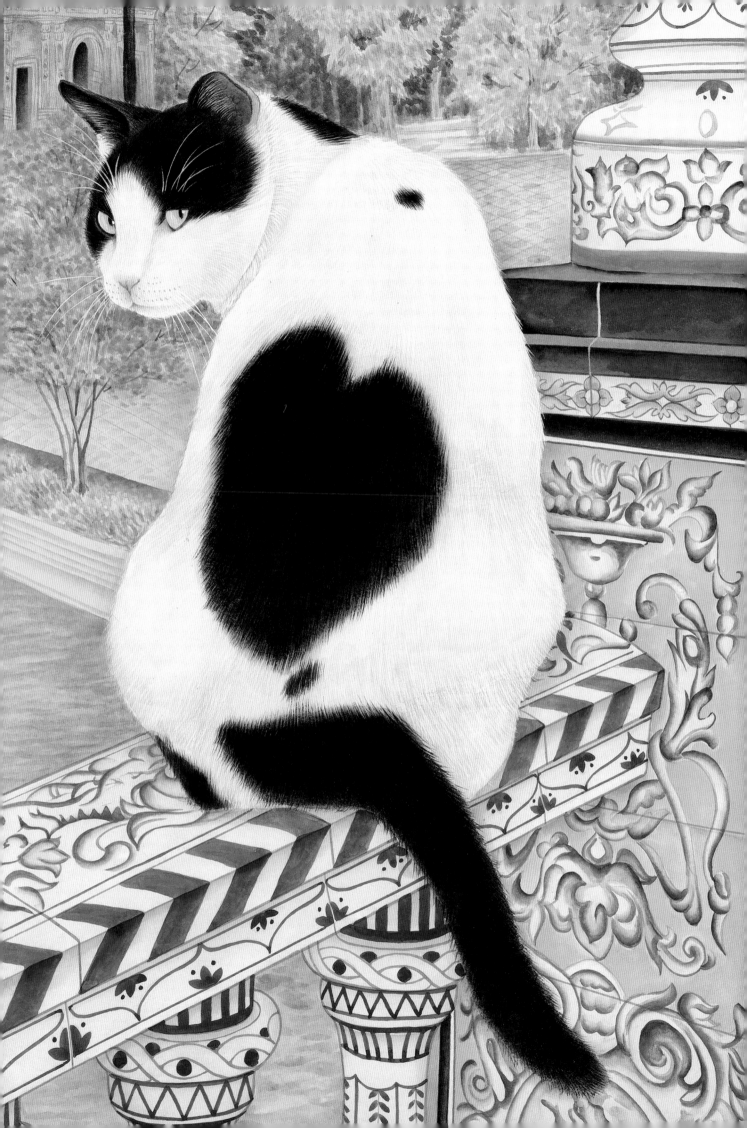

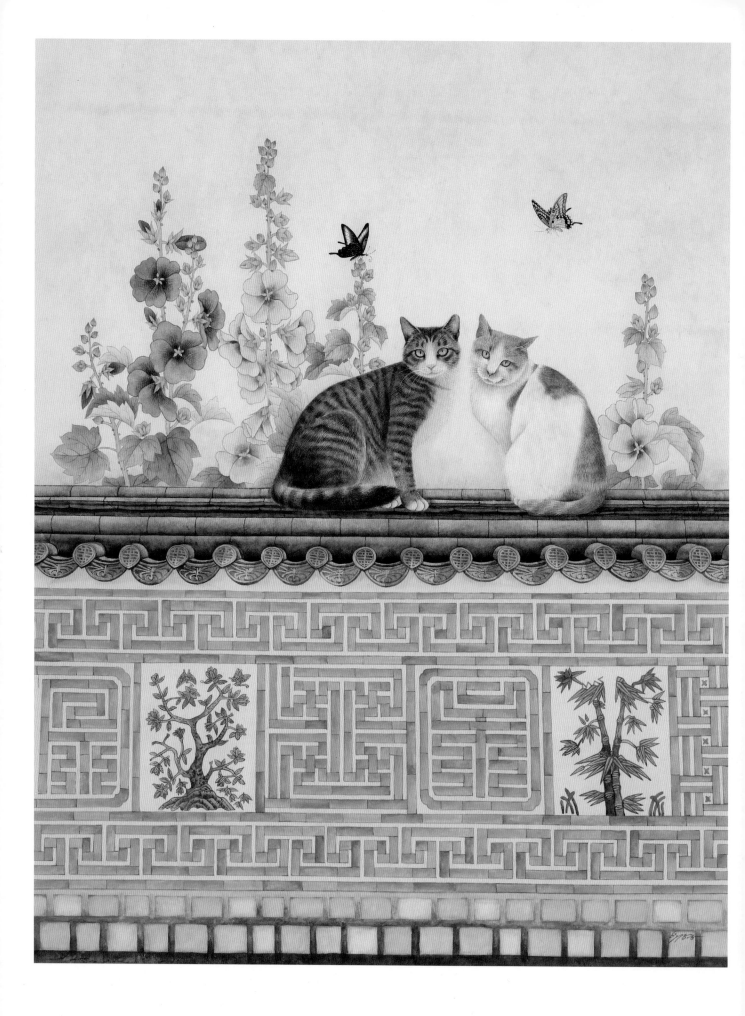

경복궁 자경전 주위를 두른 담장엔 아름다운 길상문으로 가득한 꽃담이 있다. 자경전은 왕실 여성 중 가장 웃어른인 대비의 침전이다. 굴뚝에는 장수를 기원하는 십장생이 화려하게 펼쳐지고, 꽃담을 따라 매화, 복숭아, 모란, 영산홍, 대나무 등 다채로운 식물의 모습도 부조로 새겨져 있다.

꽃처럼 아름다운 그 담 너머로 접시꽃을 피워 보았다. 접시꽃은 꽃이 차례대로 위로 피어오르고, 큰 키로 자라기 때문에 선비들이 관직의 승진을 기원하며 정원에 심었다고 한다. 당연히 대비의 침전 앞에 이 꽃이 피었을 리는 없지만 〈접시꽃 당신〉이란 시를 읽으면 떠오르는 지고지순한 사랑을 떠올리며, 사랑하는 고양이 커플을 나란히 앉혀 보았다.

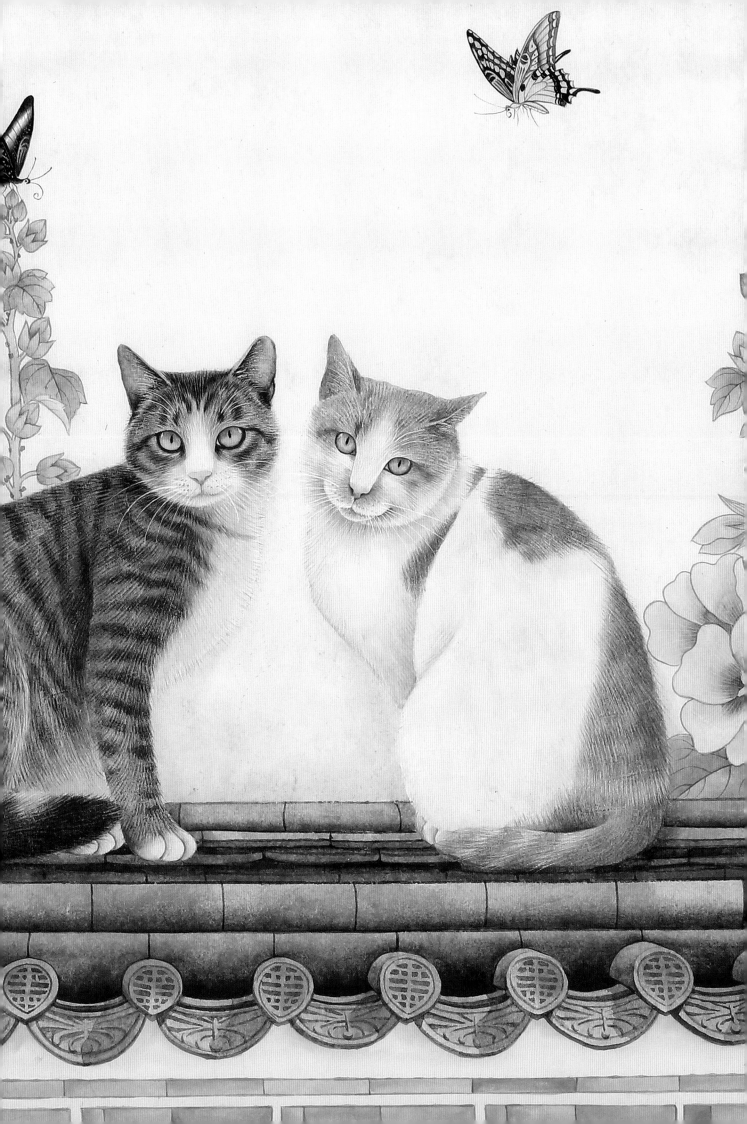

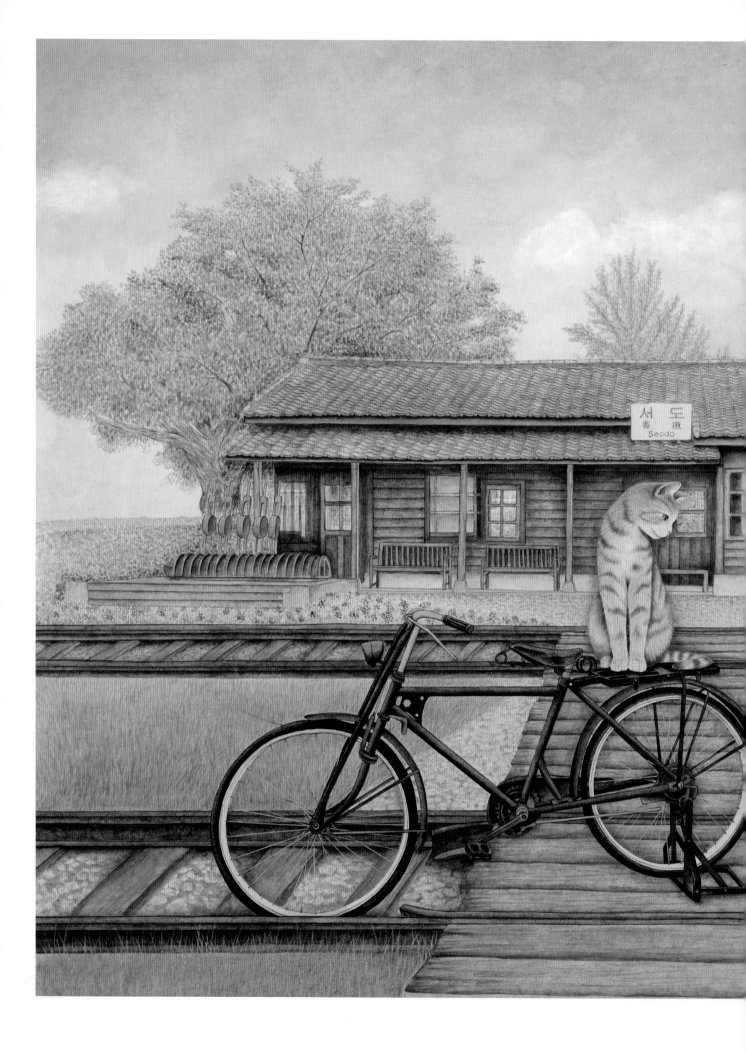

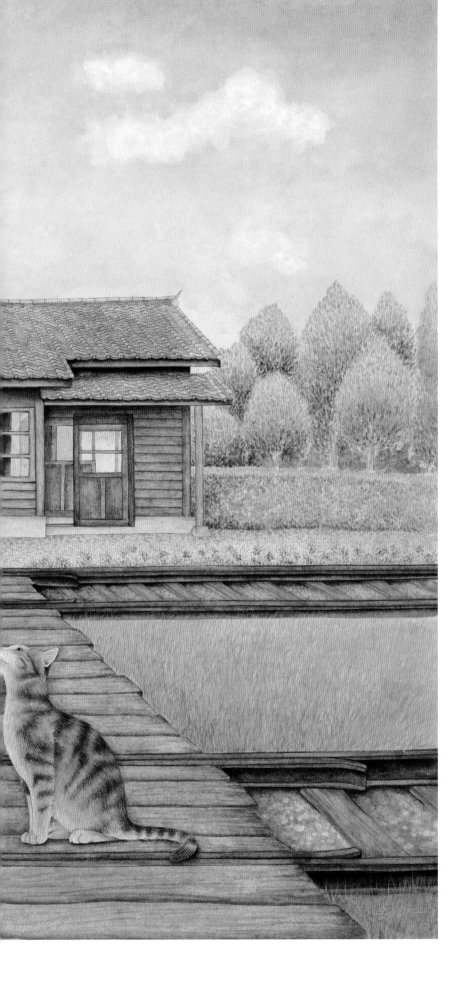

2022년 8월, 시어머니의 삼우제를 마치고 남편과 함께 찾았던 서도역. 남편과 나의 고향인 남원 가는 길에 잠시 들렀다. 남원역에서 북쪽으로 14km 거리인 서도역은 전라선 철도 이설로 폐역이 되어버렸다. 1932년 준공 당시의 모습을 그대로 간직한 서도역은 우리나라에서 가장 오래된 목조 역사(驛舍)로도 유명하다. 이 일대는 최명희의 대하소설 《혼불》과 드라마 〈미스터 션샤인〉의 무대가 된 곳이기도 하다.

시간이 멈춘 이곳에서는 철로에 서서 걸어도, 앉아도 뭐라 할 사람이 없다. 너무도 아름답고 서정적인 풍경을 간직한 서도역을 그림으로 남겨 본다.

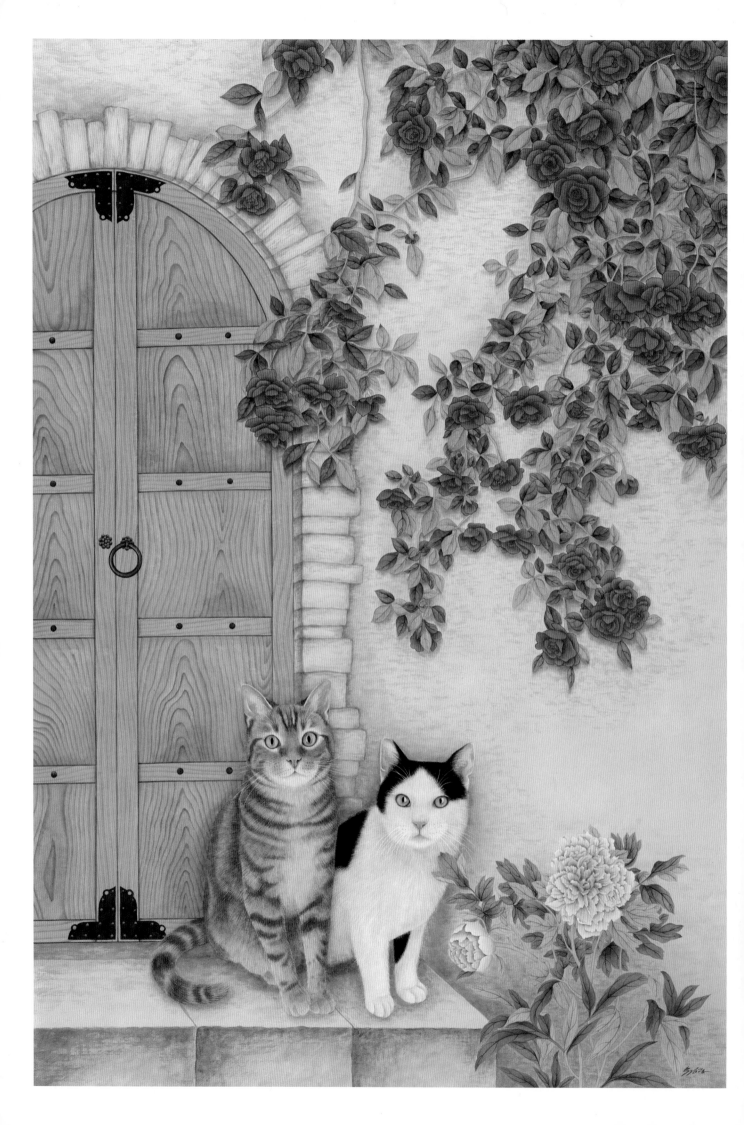

"이 많은 고양이를 다 키우세요?"

전시회를 열면 가장 많이 듣는 질문이다. 그러면 좋겠지만 우리 집 고양이는 봄이 하나뿐이고, 우연히 보았다가 마음을 빼앗겨 그린 고양이들이 대부분이다. 그림 속 젖소 무늬 고양이도 그런 경우였다. 우리 화실의 김은정 선생님이 임시 보호 중인 길고양이였는데 귀여운 앞머리 무늬가 매력적이어서, 사진을 본 순간 너무 키우고 싶었다. 하지만 여러 사정으로 입양은 무산되었고 그림으로라도 곁에 두고 싶어 작업을 시작했다.

그림이 완성될 때쯤 기쁜 소식이 들려왔다. 고양이가 좋은 반려인을 만나 새로운 가정으로 곧 떠난다고…. 앞머리를 연상시키는 무늬 덕분에 '머리'의 '리' 자를 따서 리리라는 이름도 받았단다. 사진으로만 만났던 리리가 사랑 듬뿍 받고 건강하게 지내길 기도한다.

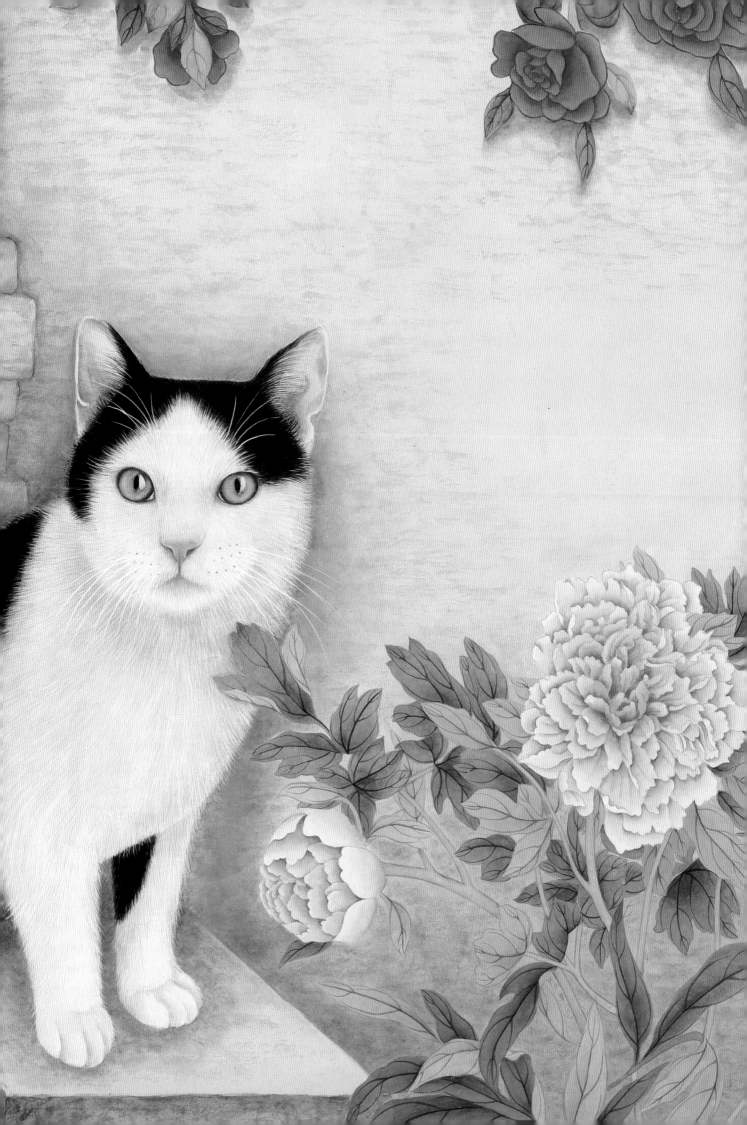

봄은 노란색이다. 아직 초록빛으로 물들기 전의 첫 잎, 솜털이 보송보송한 노랑 병아리, 호기심 많은 노랑둥이 고양이의 호박색 눈동자…. 봄 햇살마저 노란색으로 따스하게 빛나는 듯하다.

온기 가득한 바람에 실려 날아온 봄의 요정을 상상하며, 노란 원피스를 입은 소녀를 봄의 전령으로 내세워 보았다. 소녀와 고양이, 서로에게 봄처럼 따스한 만남이기를 바라면서.

<눈맞춤>

47×45cm, 2020

어린 고양이의 눈은 대개 푸른색이다. 아직 눈 색깔이 정해지지 않아서인데, 청소년기로 접어들면 신기하게도 색이 변한다. 어떤 고양이는 호박처럼 영롱한 진노랑빛이 되고, 어떤 고양이는 연둣빛 눈이 된다. 사람도 아기 때는 모두 비슷해 보이지만 성장하며 점차 다른 개성을 지닌 사람으로 자라나는 것처럼, 고양이도 그렇다.

낯선 곳에서 만나 고양이와 눈을 맞출 때, 여행의 의미에 대해 생각하게 된다. 아무것도 정해지지 않았지만, 매혹적인 미지의 세계. 그래서 고양이와 여행은 닮았다. 눈동자에 우주를 품은 고양이를 마주 보며, 그 눈 너머의 설레는 미래를 생각한다.

2.

세상으로

열린 창

고양이 민화를 그리기 시작하면서 내 그림에 창문이 자주 등장한다는 사실을 깨달았다. 조형 요소로 창을 탐구하면서 여행지에 가서도 예쁜 창문이 있으면 무심코 사진을 찍게 되고, 나라마다 다른 건축문화의 양상을 관찰하는 즐거움을 알게 되었다. 네모반듯한 격자창, 부드럽게 반원을 그리는 아치형 창, 화려하고 섬세한 문양으로 장식한 창…. 어떤 창이든 나름의 매력이 있었다. 창이 있는 자리는 그리운 이를 기다리는 곳이자, 뜻하지 않은 만남이 이뤄지는 공간이기도 하기에.

내가 사랑하는 꽃과 나무도, 그 위를 지나가는 길고양이도 모두 창을 통해 바라보이는 풍경 속에 있다. 고양이가 창가로 살며시 다가오는 순간, 안과 밖을 나누는 경계에 불과했던 공간은 특별한 모습으로 변신한다. 그렇게 마법 같은 경험이 펼쳐지는 장소로 여러분을 초대한다.

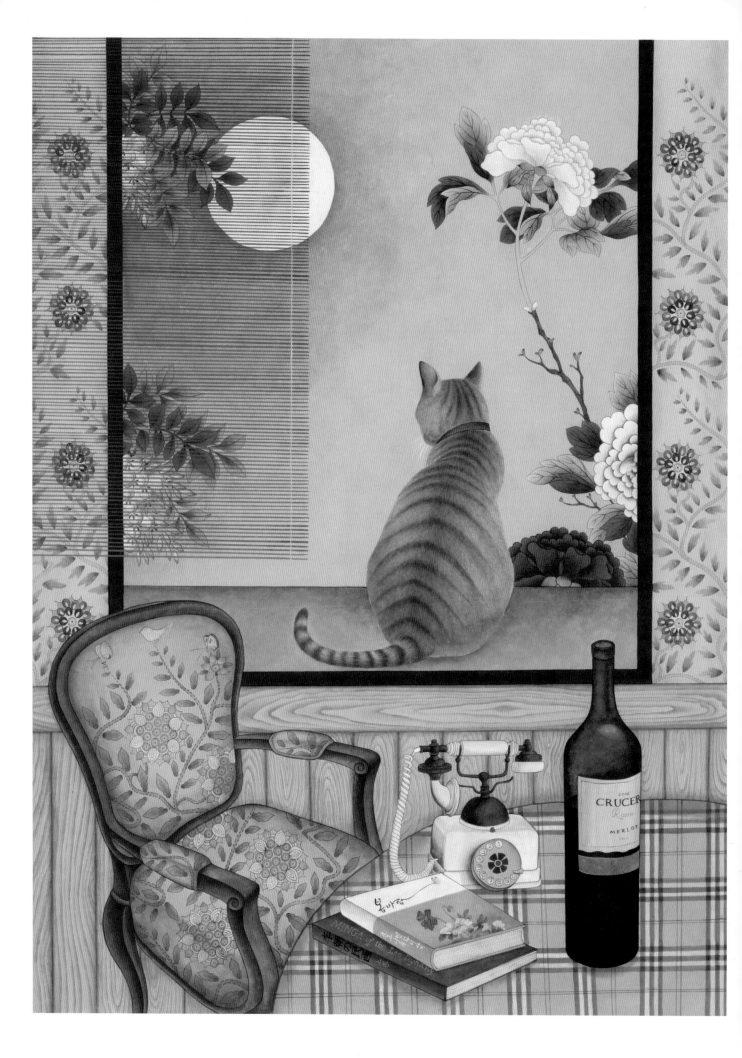

　내 마음속 고양이는 언제나 양지바른 창가에 앉아 있는 모습이다. 먼 곳을 바라보며 상념에 빠진 눈동자, 누군가 기다리는 듯 애잔함마저 느껴지는 뒷모습이 오래 마음에 남았다. 평소 자연 속을 거닐며 사계절의 변화를 느끼는 걸 즐기기에, 창문이라는 요소를 통해 내가 좋아하는 두 가지, 꽃과 고양이를 함께 담아 간직하고 싶었다. 그간의 작업 중 초기작에 속하는 이 그림은 창가에 앉아 사랑하는 님을 밤새워 기다리는 집고양이를 그린 것이다. 고양이는 집 안에서 밖을 바라보는 구도인데, 서양식 원근법과 달리 내가 좋아하는 사물들이 가장 돋보일 수 있는 구도로 배치한 것이 특징이다.

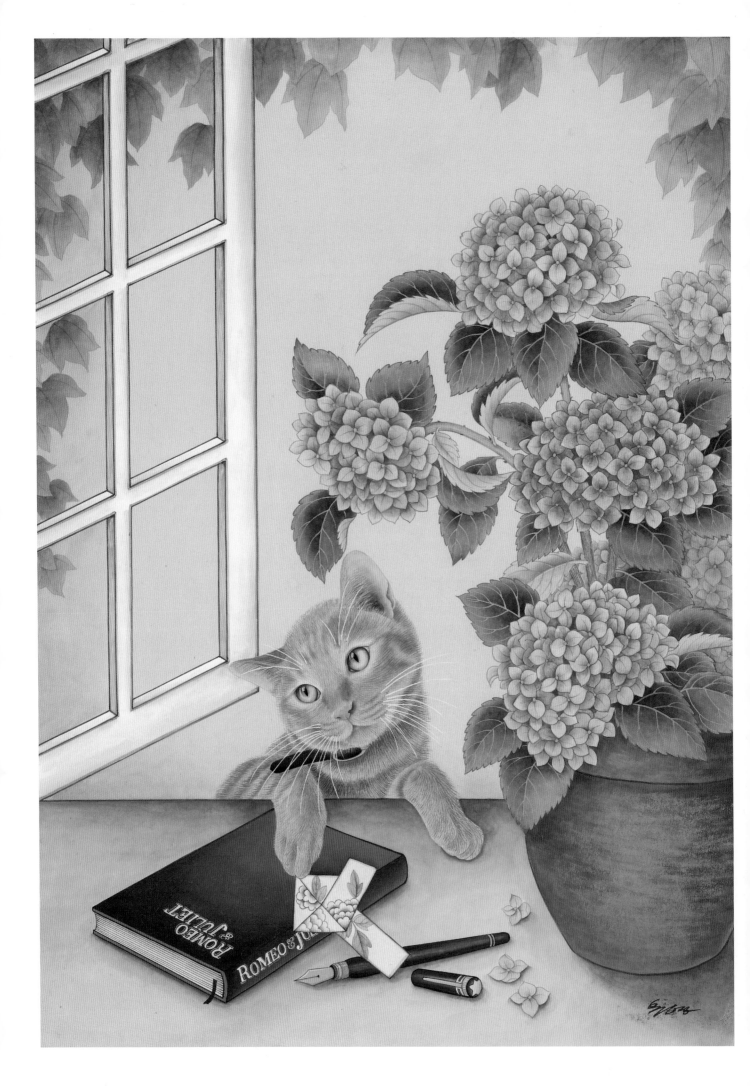

그릴까 말까 망설이게 되는 그림이 있다. 이젠 세상에 없는 고양이를 그려야 할 때다. 직접 키운 게 아니어도, 그저 아는 고양이라 할지라도 붓을 든 손이 무거워지는 것은 마찬가지다. 누군가에겐 삶의 전부였고 한때는 따스한 체온을 가졌던 존재가 더는 세상에 없다는 사실을 새삼 일깨울 수도 있기에.

찡아, 가끔은 찡찡이라는 별명으로도 불렸던 노란 고양이를 그리면서, 이 그림이 애써 묻어놓은 슬픔과 추억을 떠올리게 하는 건 아닐까 염려했다. 하지만 지금은 세상에 없는 찡아를 불러내보기로 한다. 찡아가 창 너머로 불쑥 얼굴을 내밀며 집사에게 인사를 건넬 때, 그 만남의 순간은 슬픔보다 기쁨으로 가득할 테니까. 그리고 찡아가 가져온 쪽지에는 "영원히 사랑해"라는 말이 적혀 있겠지.

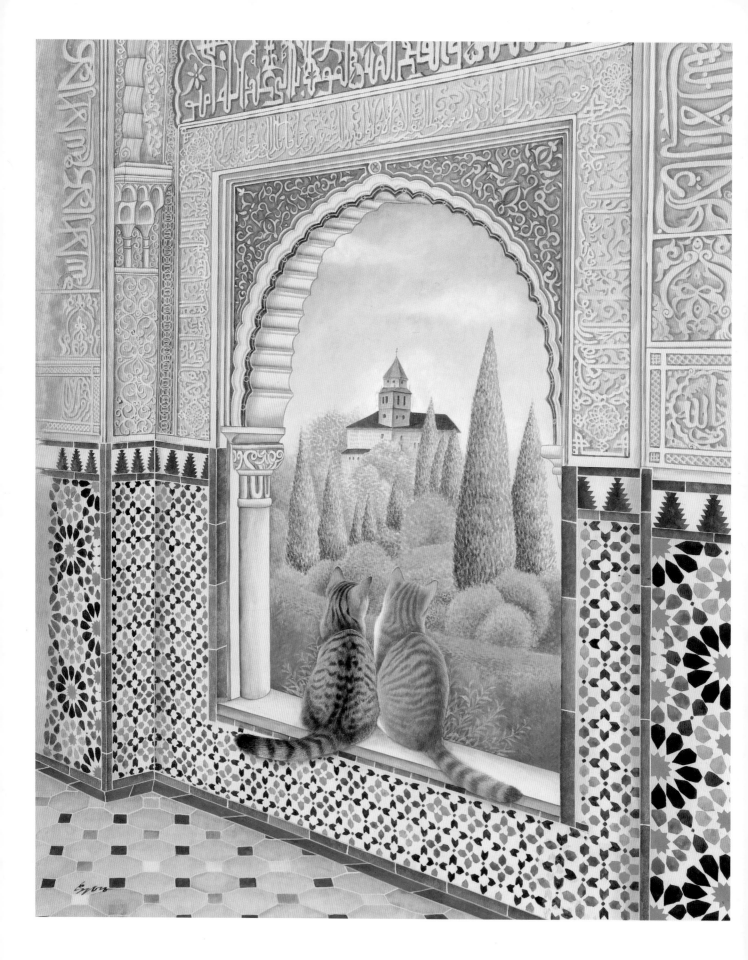

　정병모 교수님이 이끄는 '민화를 세계로' 답사팀에 합류해 스페인 문화 탐방을 다녀온 적이 있다. 내게 스페인은 강렬하면서도 정열적인 플라멩코의 나라였는데, 이곳에서도 우리 전통 회화의 강렬한 오방색과 닮은 요소가 종종 보이는 게 신기했다.

　특히 답사 중 들른 알함브라 궁전의 정교하면서도 화려한 아라베스크 문양은 신선한 충격이었다. 극도의 아름다움과 세련된 건축미, 풍요한 자연이 어우러진 그 풍경은 화가라면 한 번쯤 그려 보고 싶은 곳이 아닐까. 유명한 '두 자매의 창' 너머 멀리 보이는 그라나다를 실제보다 조금은 가깝게 배치하고, 서로 사랑하는 고양이를 앉혀 보았다.

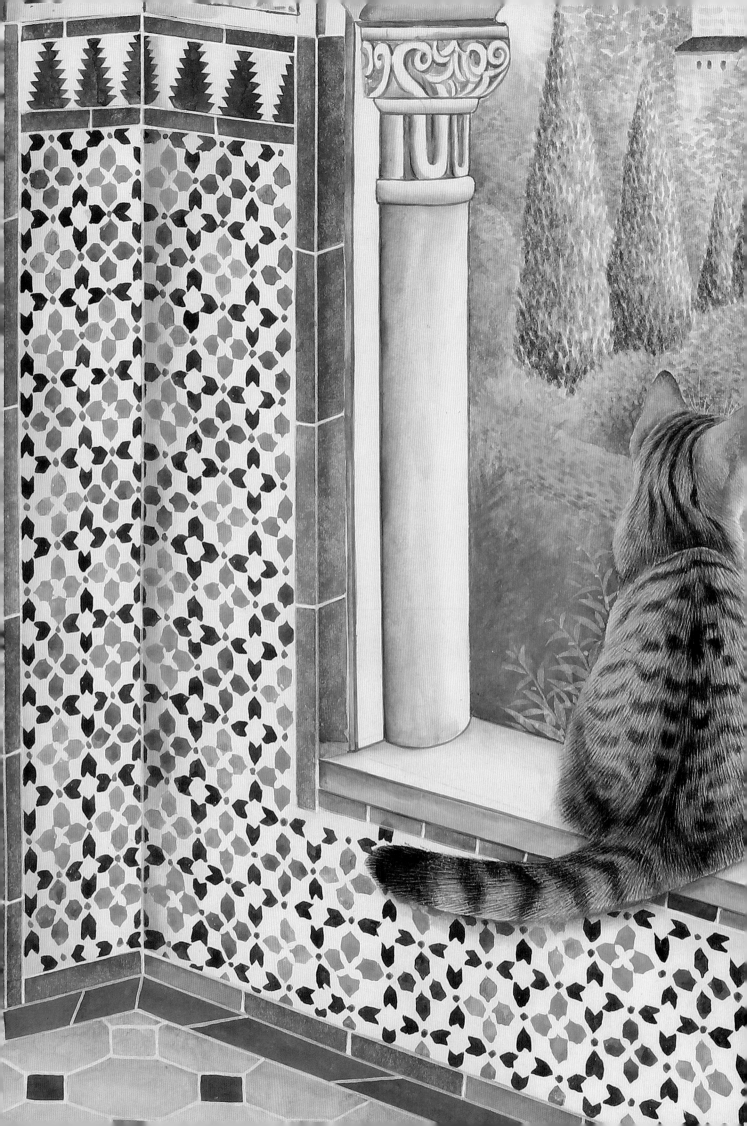

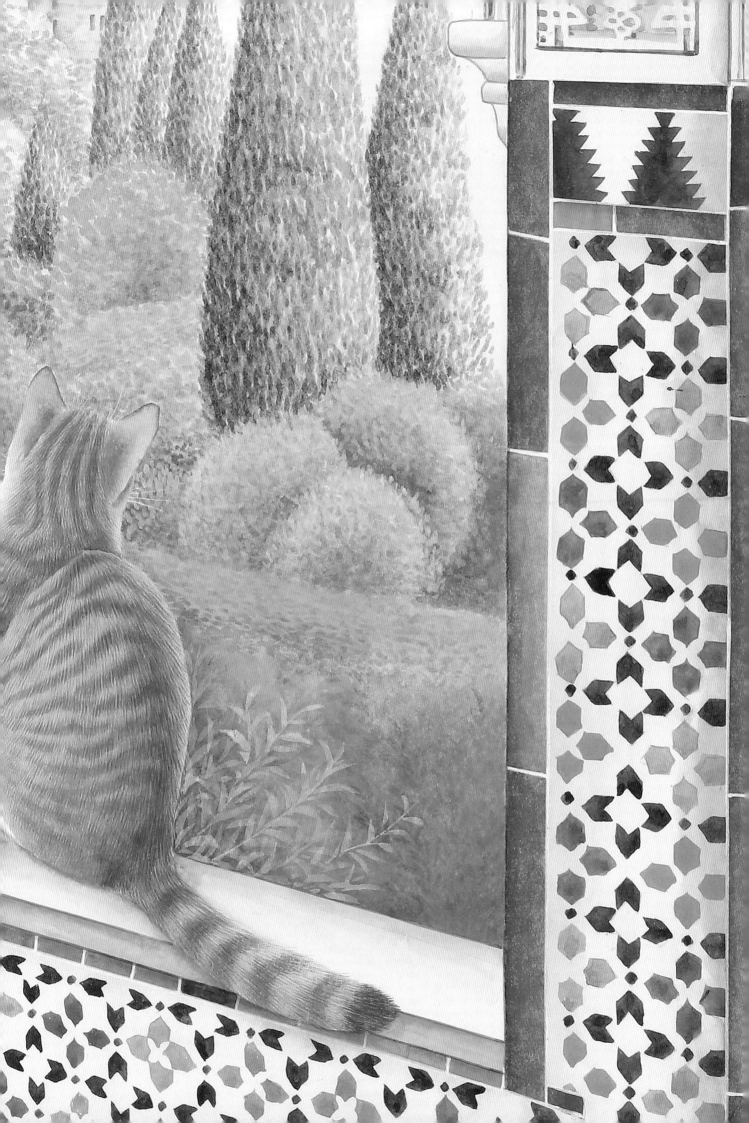

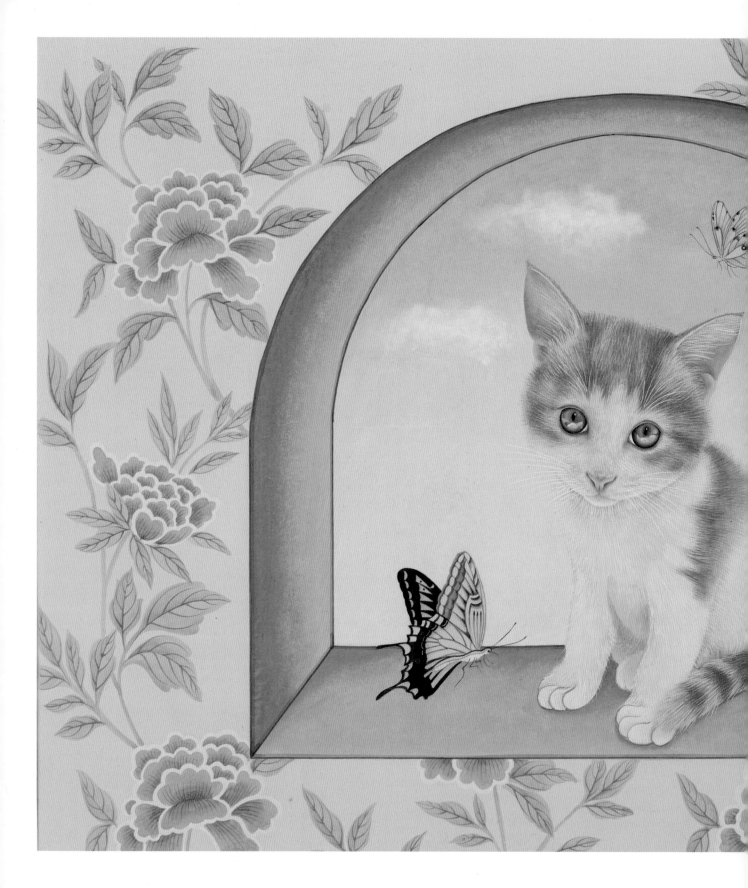

오랫동안 고양이를 그렸지만, 한동안 모델이 되어준 것은 나의 반려묘가 아닌 다른 분들의 고양이였다. 생명을 돌보는 데는 책임이 따르고, 알레르기가 있는 가족의 동의도 받아야 했기 때문에 나 혼자 좋다고 덥석 키울 수는 없었다.

그렇게 오랜 기다림 끝에 내 삶의 봄날처럼 '봄이'가 왔다. 일생에 한 번뿐인 아기 고양이 시절, 말랑말랑하고 포실포실한 그 모습을 기념으로 남겨두어야만 할 것 같았다. 남편도 내 맘과 같았는지 봄이가 한창 귀여울 때의 그림을 부탁해 왔다. "드디어 내 고양이가 생겼다!"는 기쁨에 차서인지, 이 그림에도 온통 화사한 봄기운이 가득하다.

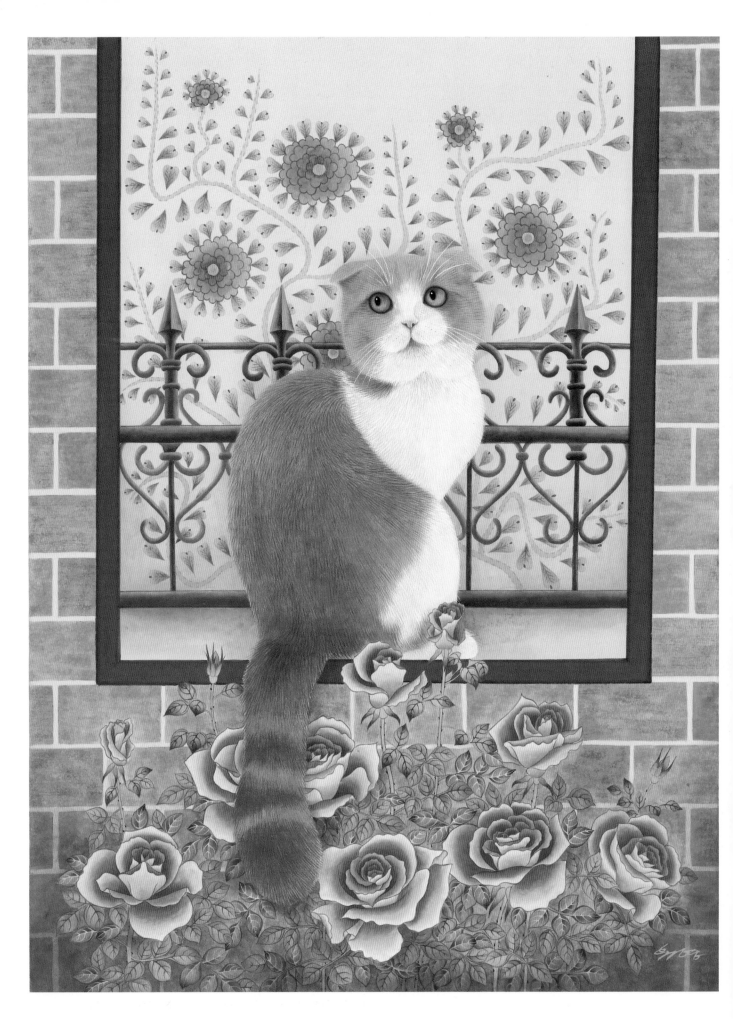

고양이를 키운다면, 반려묘가 창 너머 세상을 골똘히 구경하는 모습을 자주 보게 된다. 익숙한 영역 안에서 안도감을 느끼는 영역동물이기에 창밖의 세상은 두려워하지만, 호기심은 많기에 멀리 깨알처럼 보이는 사람들과 자동차가 지나가는 모습, 창을 통해 흘러들어오는 새로운 냄새에 관심을 보이는 것이다. 고양이들에게 창문은 동영상이 수시로 나오는 SNS처럼 흥미롭게 느껴지는 모양이다.

이 그림을 그리기 전에, 화실에 찾아온 라떼를 실물로 만났다. 스코티시폴드 종이어서 귀가 납작하게 접히고, 조금은 심통 부리는 듯한 표정이 매력적인 고양이였다. 유난히 꽃을 좋아하지만 늘 창 안쪽에서만 살아온 라떼를 잠깐이나마 그림 속으로 외출시켜 주었다.

3.

책거리 그림의

재발견

조선 시대 선비들은 귀한 책과 기명절지를 그려 넣은 책거리
그림을 집에 두어 자신의 취향과 품격을 드러내길 즐겼다.
책이 당대 지배층의 지식을 상징한다면, 값진 물건들은
소유자의 과시욕과 함께 부귀에 대한 욕망을 담았다. 자연히
책거리 그림에 대한 수요는 일반 서민층을 대상으로 한
민화로도 확산되었고, 그 그림들이 오늘날까지도
전해지고 있다.

민화는 언제나 당대 사람들의 소망을 담고 있기에, 오늘날
새롭게 창작되는 책거리 그림에서 현대의 물건이 등장하는
것도 어색한 일은 아닐 것이다. 그런 마음으로, 나의 공간에
책과 함께 사랑하는 물건들을 들여와 본다. 그 곁에 고양이
한 마리가 사뿐사뿐 거닐고 있다면 더할 나위 없을 것이다.

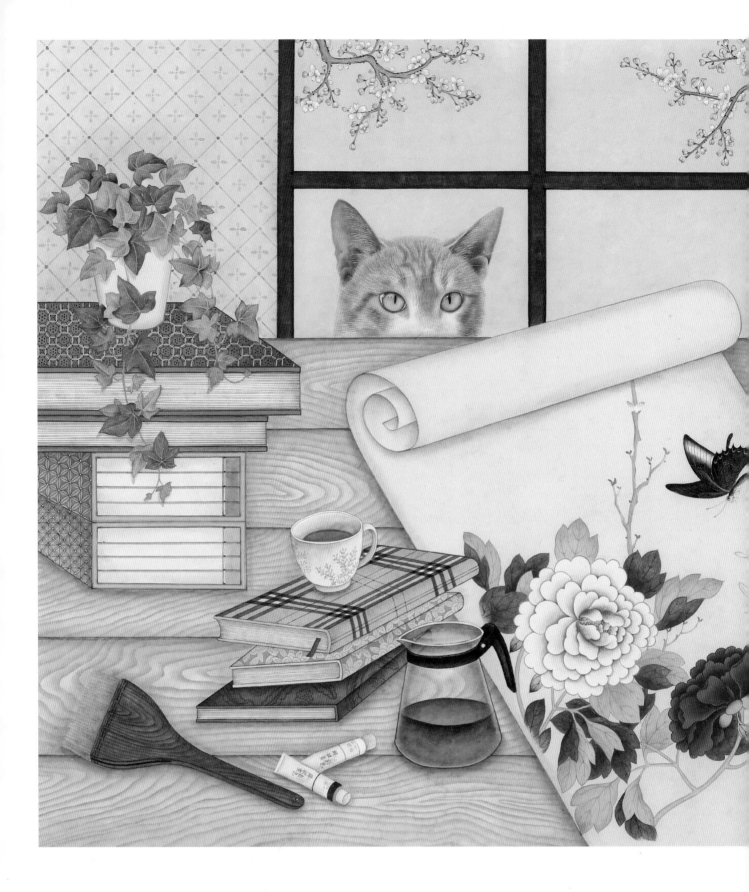

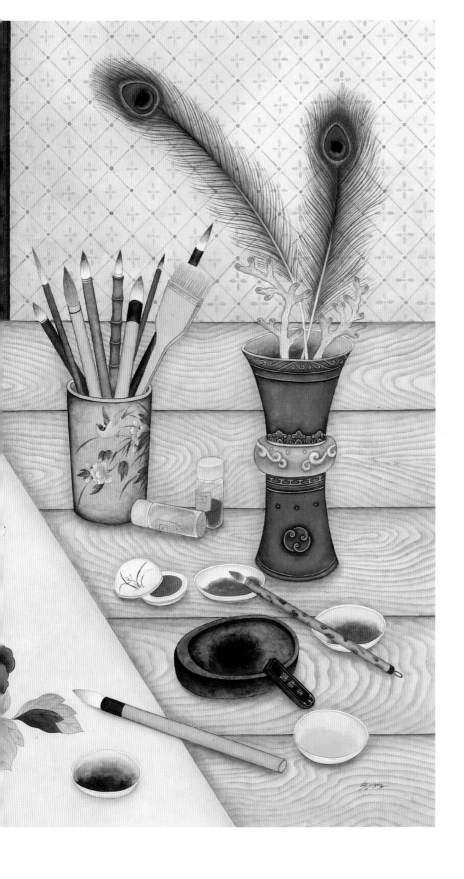

책가도라 하면 대개 정형화된 모습의 책장과 책 그림을 떠올리기 쉽지만, 현대인의 취향을 반영한 책거리 그림이라면 조선 시대의 것과는 다를 수밖에 없지 않을까. 그런 마음으로, 지금 나의 공간에 있는 소중한 물건들을 그림으로 옮겨보았다. 화실에 항상 자리 잡고 있는 그림 도구, 즐겨 읽는 책, 한잔의 커피, 키우고 있는 식물을 그림 속에 담았다.

내 그림에는 노랑둥이 고양이가 종종 등장하는데, 나중에 입양하게 된 고양이 봄이도 노란 무늬가 있었다. 원하는 것을 그림에 담으며 소망이 이뤄지길 바랐던 민화 작가들처럼, 내 그림에도 고양이와 함께 살고픈 간절함이 깃들어 있었나 보다. 그 마음이 봄이의 모습으로 내게 온 것은 아닐까.

<봄, 밤>

52×159cm, 2021

고양이야말로 낮보다 밤을 사랑하는 동물이다. 봄이 역시 누가
고양이 아니랄까 봐, 밤만 되면 더 활발해지는 것 같다. 처음 집
에 왔을 때도 낮에는 아기 고양이답게 잠들어 있는 시간이 길었
지만, 새벽만 되면 졸리지도 않은지 온 집을 우다다 뛰어다니곤
했다. 고양이 집사가 절대 피할 수 없는 숙명이 '수면 부족'이라는
데, 우리 가족도 그 숙명을 빗겨 갈 수는 없을 것 같다.

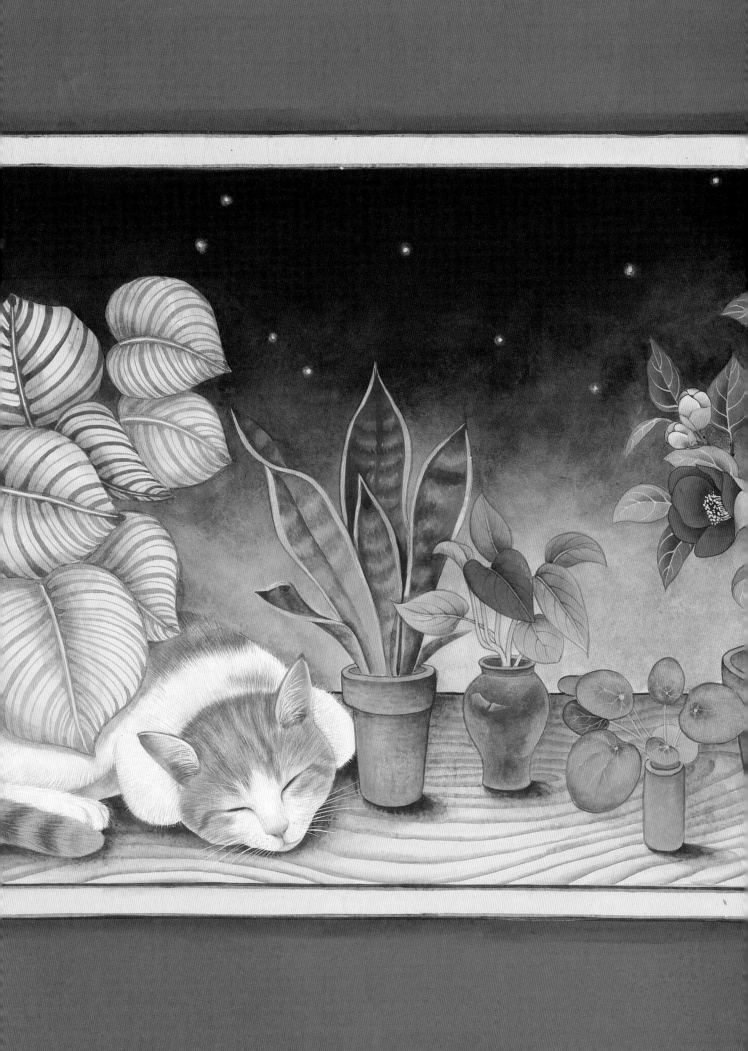

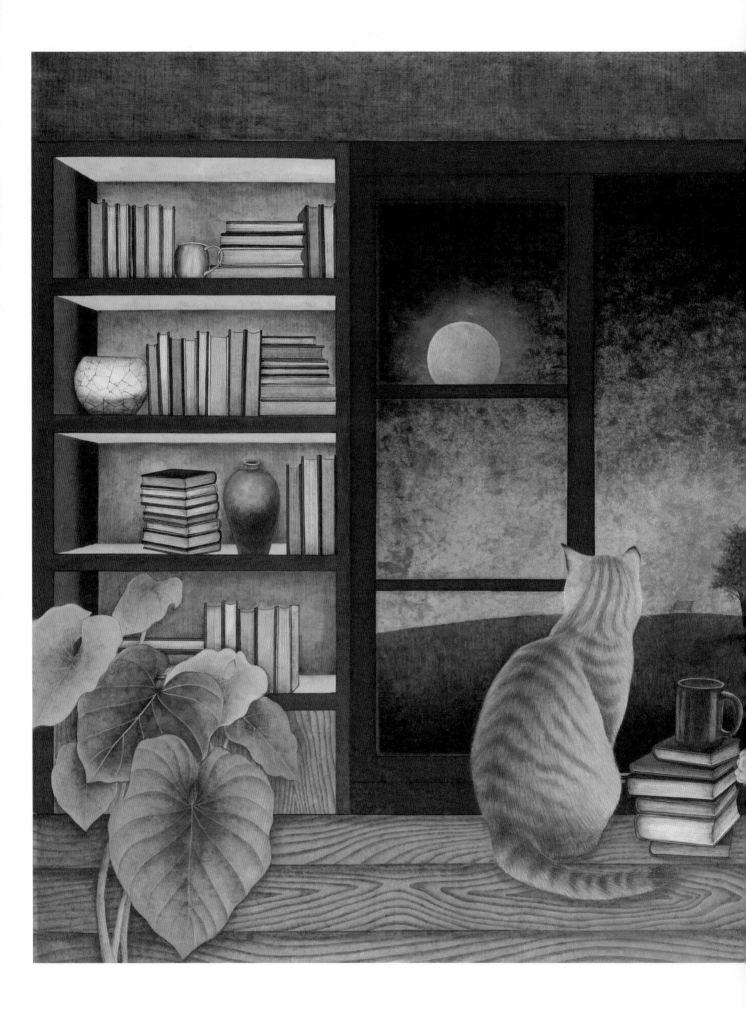

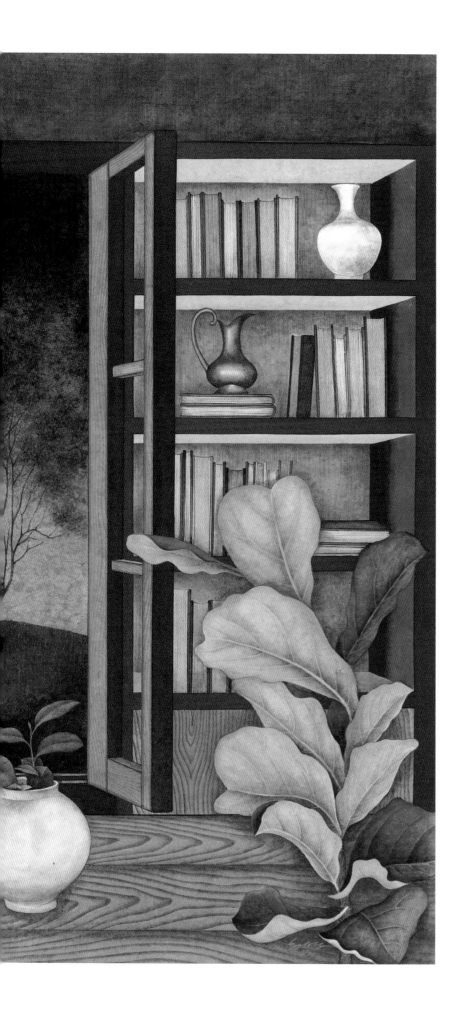

김창완의 노래를 좋아한다. 말하듯 노래하는 조곤조곤한 그의 목소리가 좋고, 시를 연상케 하는 서정적인 가사도 좋다. 그의 가사는 나를 상상하게 만들고 머릿속으로 그림을 그리게 한다.

창문을 열면 흘러들어오는 바람에서 여름의 열기가 사그러들고 가을을 알리는 서늘함이 느껴졌던 날, 그 기분 좋은 한밤의 공기를 그림으로 그리고 싶다고 느꼈을 때 문득 라디오에서 이 노래가 흘러나왔다. 산울림의 〈창문 너머 어렴풋이 옛 생각이 나겠지요〉는 자연스레 그 그림의 제목이 되어 버렸다.

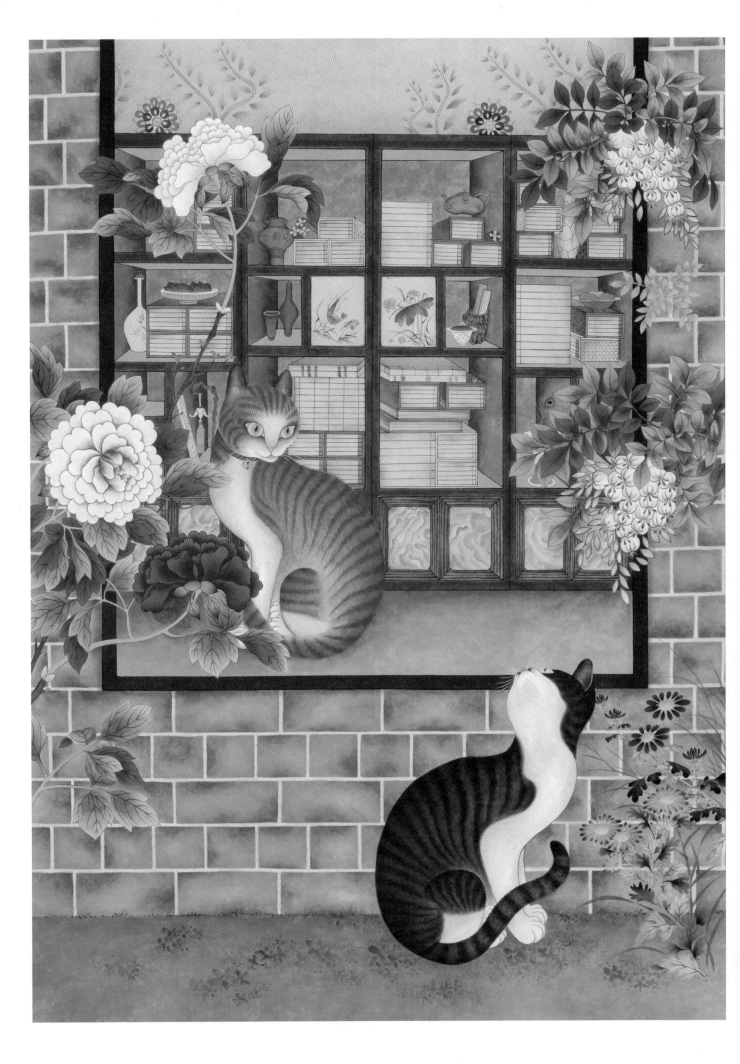

　고양이 민화를 그리기 시작할 무렵, 조선 시대 영모화 중에서도 고양이 부분의 묘사가 아름다운 작품을 골라 초본을 만들고, 나만의 상상을 덧붙여 새로운 그림을 창작하기 시작했다. 그중 변상벽의 고양이 그림은 특별히 사랑하는 도상이었다. 유연하게 S자를 그리는 허리, 등불처럼 빛나는 호동그란 눈. 그 모습이 현대의 고양이로 나타난다면 어떤 모습일까. 그 상상을 아침이 되면 만나는 집고양이와 길고양이의 모습으로 설정하고 그려 보았다.

　집고양이는 금방울을 목에 걸고, 고풍스러운 서가를 등지고 서서 창밖을 바라본다. 밖에서 안을 들여다보는 길고양이는 언뜻 집고양이를 부러워하는 듯하지만, 그 모습은 초라하지 않다. 자연 속에서 자유롭게 세상을 누비는 행복을 알기 때문이다. 두 고양이는 각자의 자리에서 서로 다른 행복을 누리며 고요히 아침 인사를 나눈다.

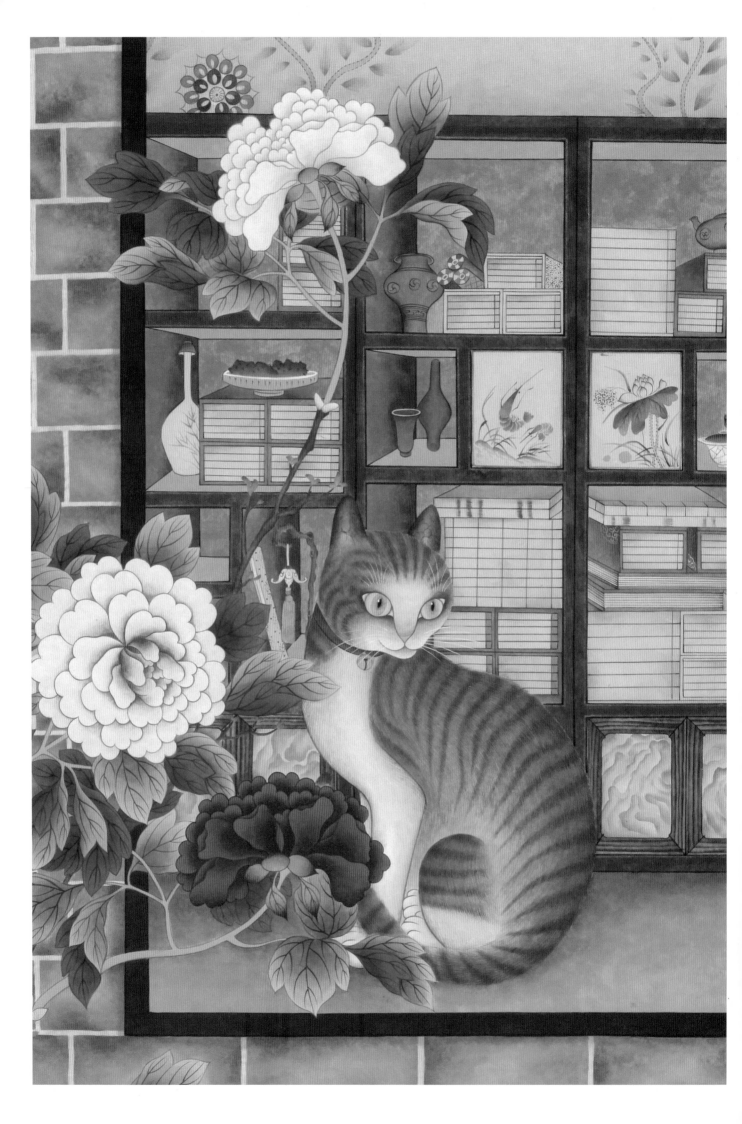

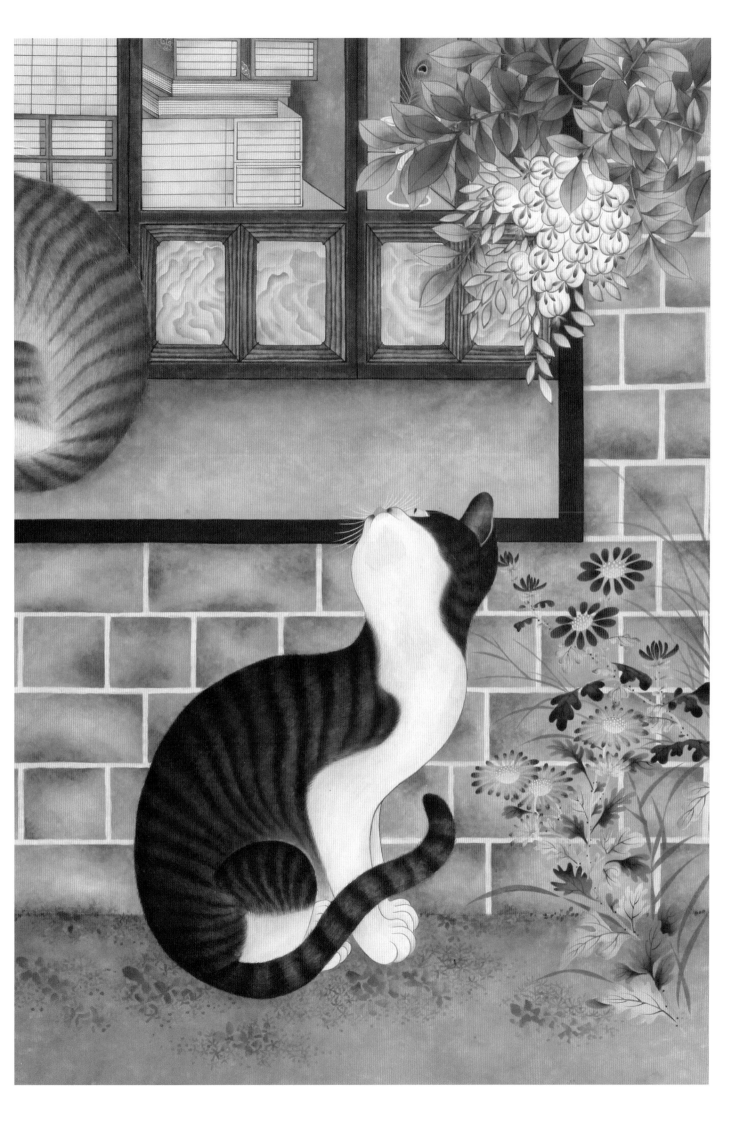

4.

조선 영모화와
패러디 민화

처음 고양이 민화를 시작하는 작가들이 흔히 차용하는 작품이
조선 시대 영모화다. 전통 민화 자료를 찾아봐도 호랑이는
많지만 고양이는 드물다 보니, 자연히 고양이가 그려진
영모화에 눈길을 돌리게 되는 것이다. 가장 사랑받는 조선
시대 화가로는 역시 '변고양이'라 불릴 만큼 고양이 그림에
능했던 변상벽을 꼽는다. 익살스러운 표정뿐 아니라 특유의
동세까지 생생하게 그려낸 그림은 현대인의 눈으로 보아도
매력적이다. 그 외에도 김홍도, 이암, 정선, 마군후, 조지운,
심사정, 장승업 등이 개성 넘치는 고양이 그림을 남겼다.
하지만 원작의 모방에 그친다면 오늘날 그 그림을 다시 그리는
의미가 없을 것이다. 전통에 나만의 시각을 더해야만 새로운
작품이 될 것이기 때문이다. 나만의 시선을 담아 살짝 비튼
패러디 민화를 어떻게 발전시켜 나갔는지 소개한다.

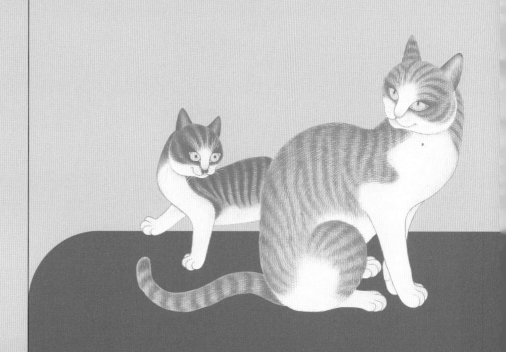

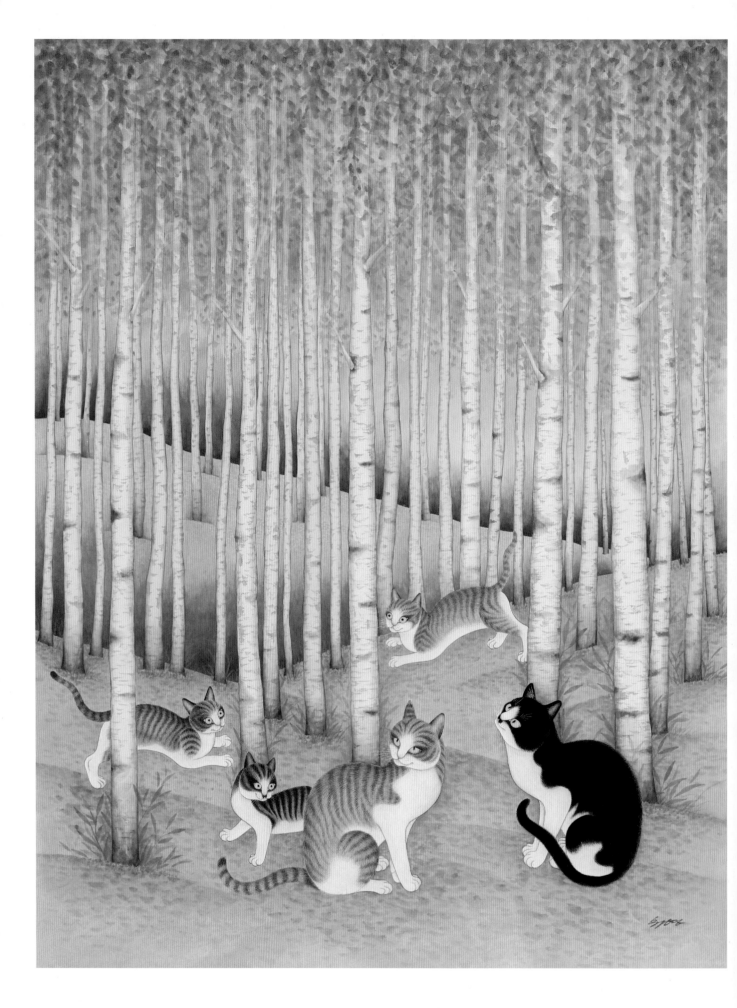

이 작품 속 고양이 그림의 원본은 〈전 조지운 필 유하묘도〉, 줄여서 흔히 〈유하묘도〉라 불리는데 여러 이유로 민화 작가에게 사랑받는 작품이다. 일단 다섯이나 되는 고양이 가족이 등장하니 구성이 단조롭지 않고, 어린 고양이들의 동세도 역동적이라 매력이 있다. 무늬도 노란색부터 턱시도 무늬, 고등어 무늬 등으로 제각각이라 그리는 재미가 쏠쏠하다. 무엇보다도 고양이 형태가 명확해 초본을 만드는 작업도 수월한 편이다.

이 고양이들을 어떻게 현대 민화 속에 데려올까. 나는 원본에 있던 고목과 까치를 지우는 대신, 고양이들이 뛰어노는 공간을 가을 숲으로 대체했다. 바삭거리는 소리를 좋아하는 고양이라면 이곳에서 가장 행복할 테니까. 그림 속을 눈으로 훑으며 거닐면, 낙엽의 노랫소리가 들릴 것만 같다.

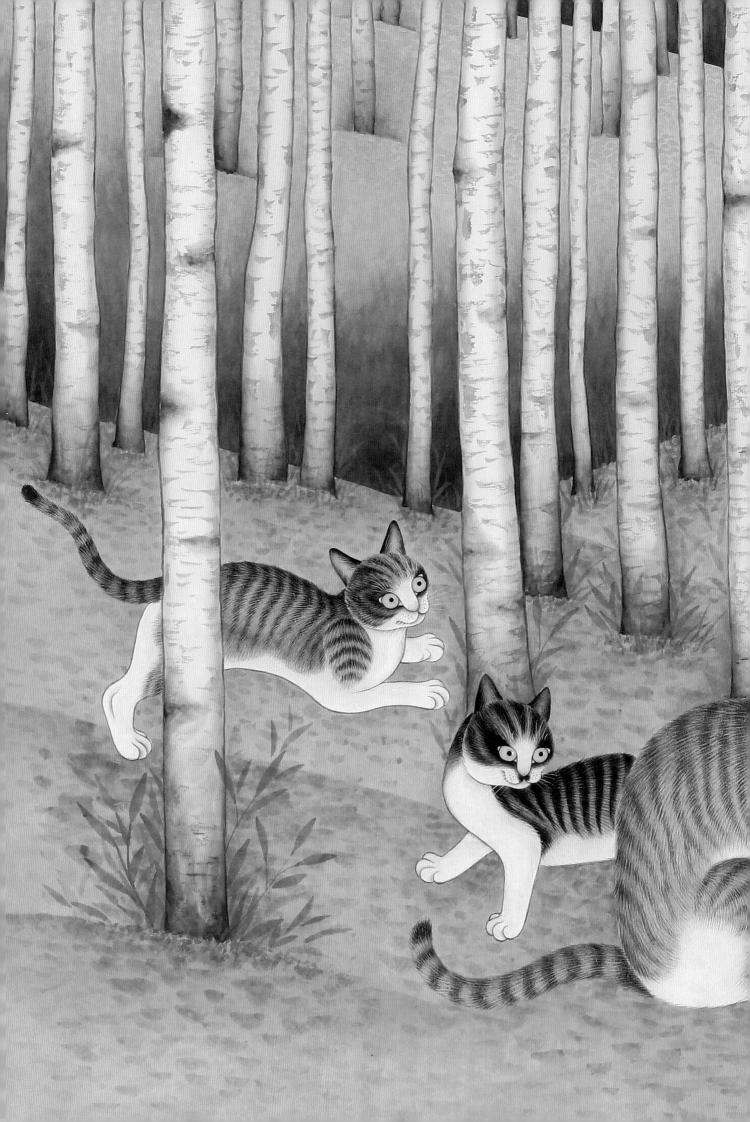

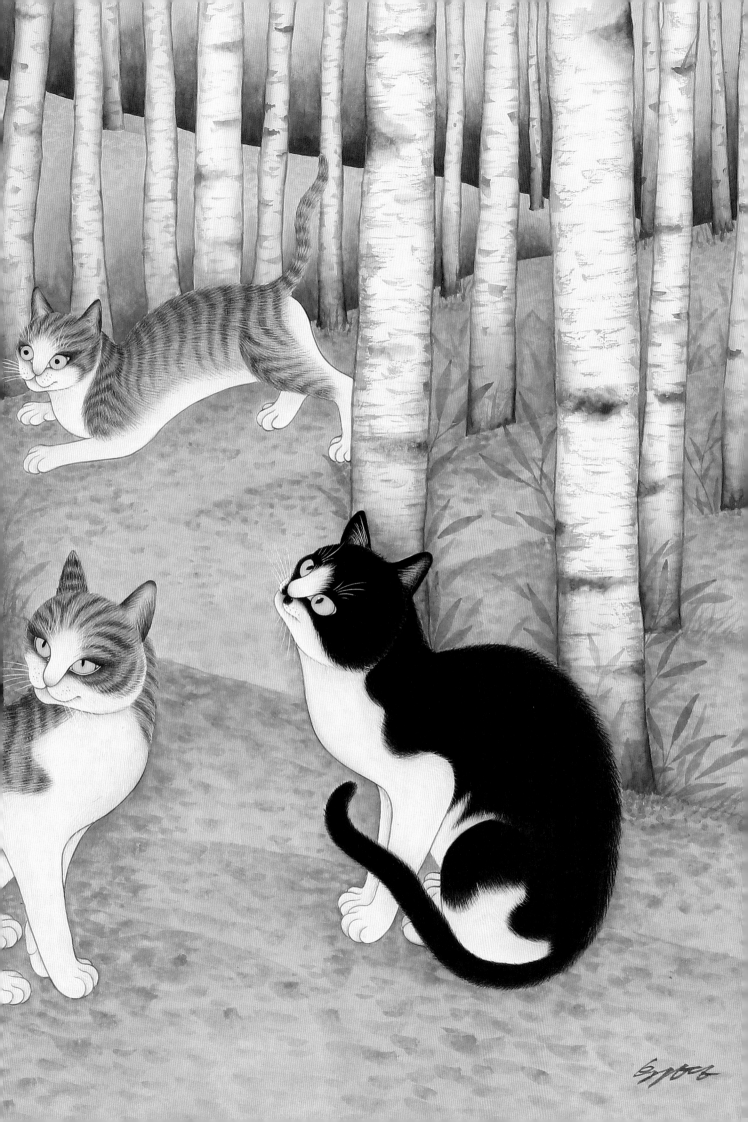

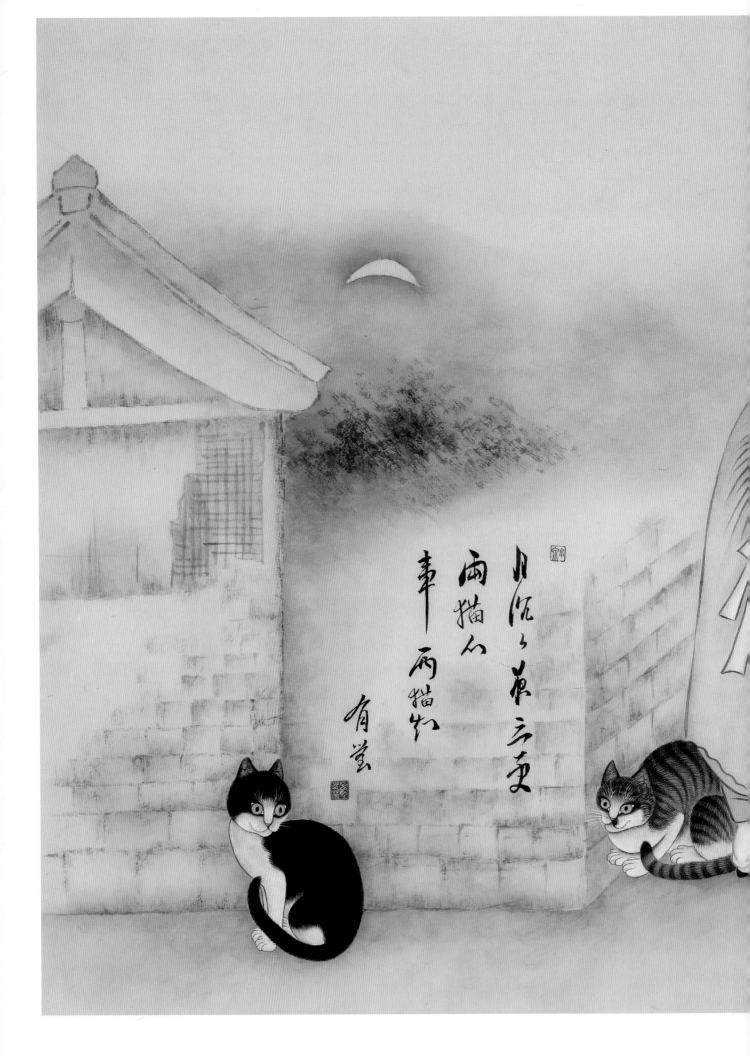

신윤복의 풍속화 〈월하정인〉을 패러디
해 보았던 작품이다.

'달빛 침침한 삼경, 두 사람의 마음은
둘만 알겠지.' 밤 열한 시부터 새벽 한 시
사이를 의미하는 삼경, 달빛이 교교히 녹
아드는 깊은 밤. 어둠을 틈타 만나는 담
장 모퉁이의 연인. 조선 시대 남녀의 낭만
적이고도 묘한 분위기가 잘 표현된 이 그
림을 본 순간 경탄을 금치 못했고, 한번은
그려 보고 싶다고 생각했다. 원작에 없던
암수 고양이 한 쌍을 숨은 주인공으로 등
장시켜 재미 요소를 부여했다. 담 모퉁이
를 사이에 두고 두근대는 두 고양이의 마
음은 둘만 알겠지?

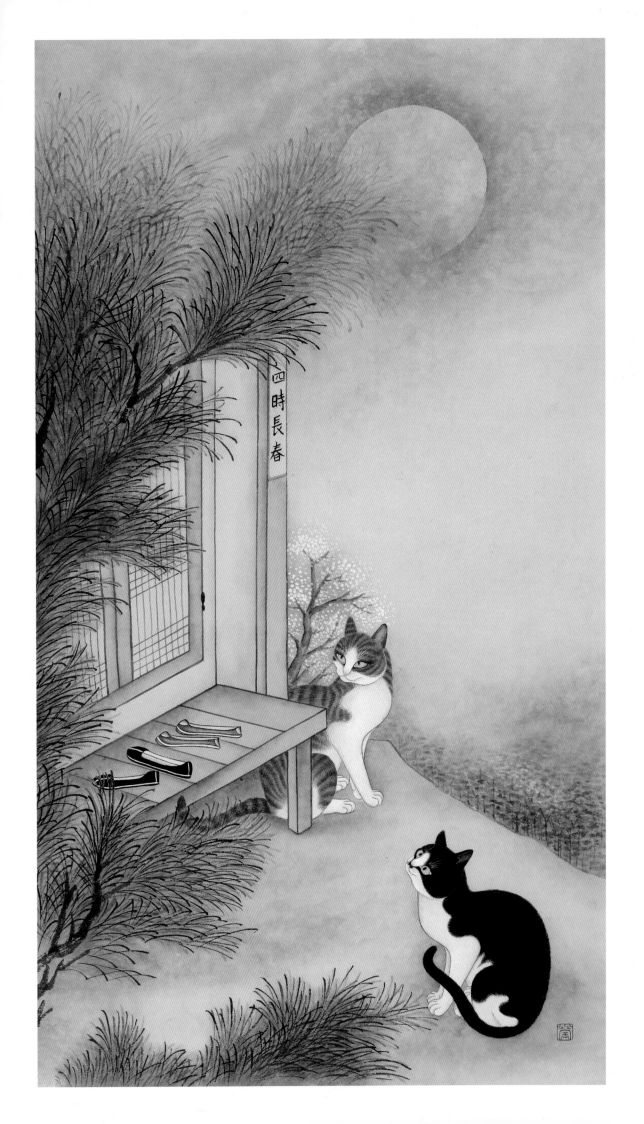

"사랑 가득한 연인들의 시간은 사철 어느 때나 봄빛이어라."

신윤복의 이 춘화는 점잖으면서도 야릇하기 그지없다. 무심한 듯 나란히 놓은 신발 두 쌍만으로 남녀의 운우지정을 상상하게 만드니 말이다. 남자는 마음이 한껏 달아올랐는지 신발을 가지런히 놓을 틈도 없이 서둘러 문을 닫았다. 원화에는 술상을 든 하녀가 문 앞에 서서 차마 안으로 들지 못하고 망설이는 모습이 나오지만, 나는 이를 고양이 두 마리로 대신했다. 지금 저 안에서 무슨 일이 벌어지는지 다 안다는 듯, 씨익 웃는 고양이들 표정이야말로 이 그림에 찰떡같이 어울린다.

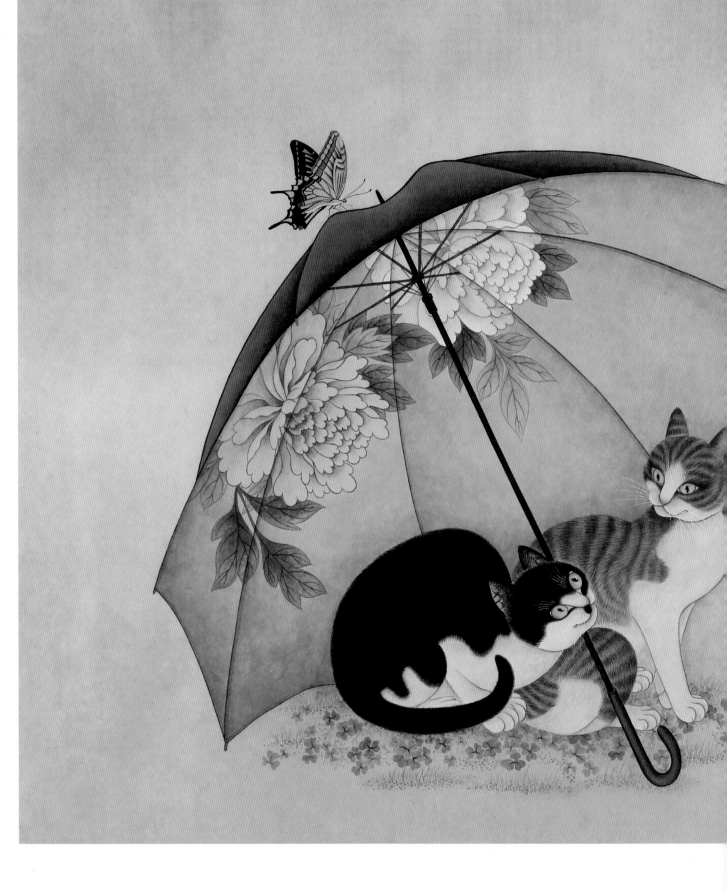

고 김수환 추기경의 〈우산〉이라는 글을 참 좋아한다. 어쩌면 우산이라는 소재 하나만으로 인생의 행복과 성공, 사랑과 용기까지도 쉽고 다정한 언어로 풀어 말씀하실 수 있는지. 나도 누군가에게 우산 같은 사람이 되고 싶은 마음으로 이 그림을 그렸다.

모란이 그려진 장우산 속에는 서로를 따뜻하게 바라보며 봄을 느끼는 고양이 두 마리를 앉혔다. 그 우산 위로 나비 한 마리가 살포시 날아와 앉았다. 두 냥이가 풍기는 달콤한 사랑의 냄새야말로 어떤 꽃향기보다 향기롭지 않을까. 고양이들이 깔고 앉은 것은 행운의 상징인 네잎클로버가 아닌, 행복을 뜻하는 세잎클로버다. 이 그림을 보는 분들이 멀리 있는 행운을 찾아 헤매기보다, 우리와 가까운 곳에 늘 존재하는 행복과 사랑을 찾길 기원한다.

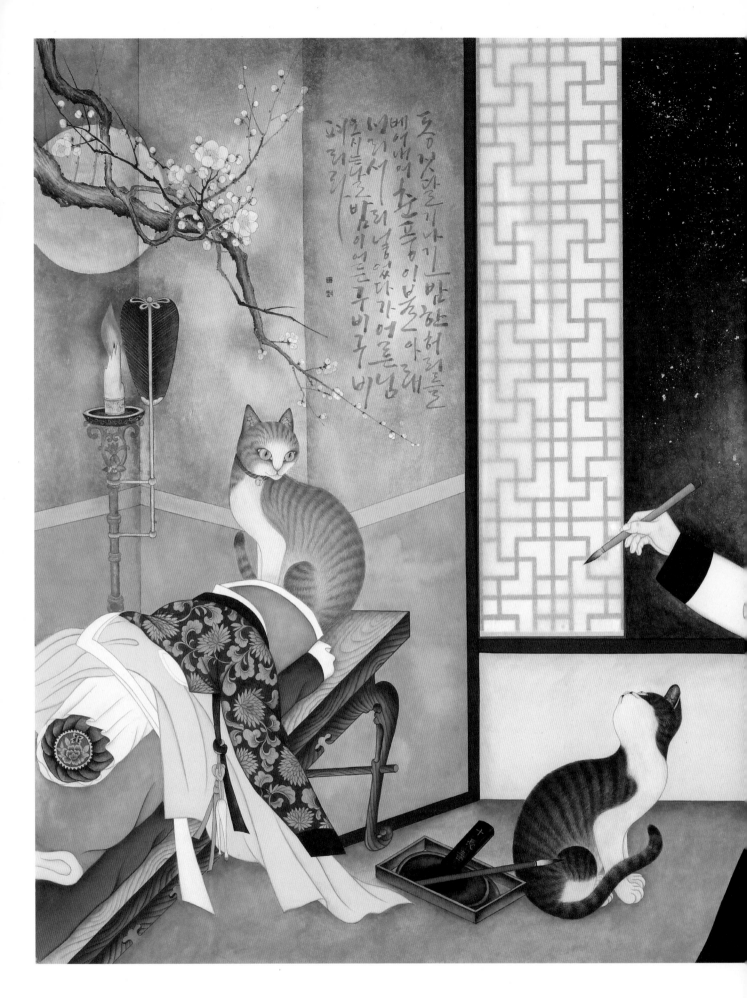

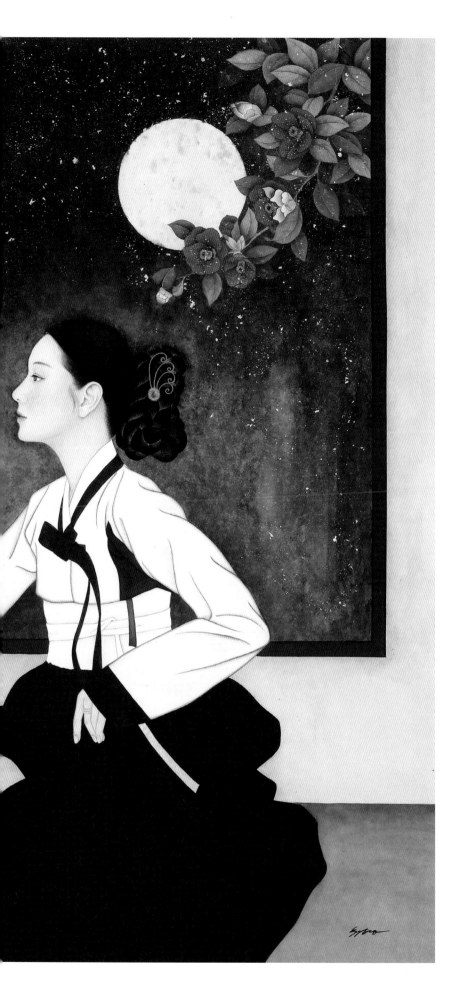

황진이는 천하절색으로 유명하면서도 춤과 노래에 뛰어났고 시문에도 능했다. 오랜 세월이 흘렀지만, 그가 남긴 시에 담긴 예술적 감각은 오늘날의 시선으로 보아도 놀랍기 그지없다.

"동짓달 기나긴 밤을 한 허리를 베어내어/춘풍 이불 아래 서리서리 넣었다가/어론 님 오시는 날 밤이어든 굽이굽이 펴리라."

긴긴 겨울밤의 시간을 잘라 짧은 봄밤을 길게 길게 만들겠다는 상상의 세계는 특별하고도 신비롭다. 황진이에게도 그리움의 대상이 있었을 것이기에, 정다운 두 마리 고양이의 모습으로 그의 외로움을 달래주고자 했다.

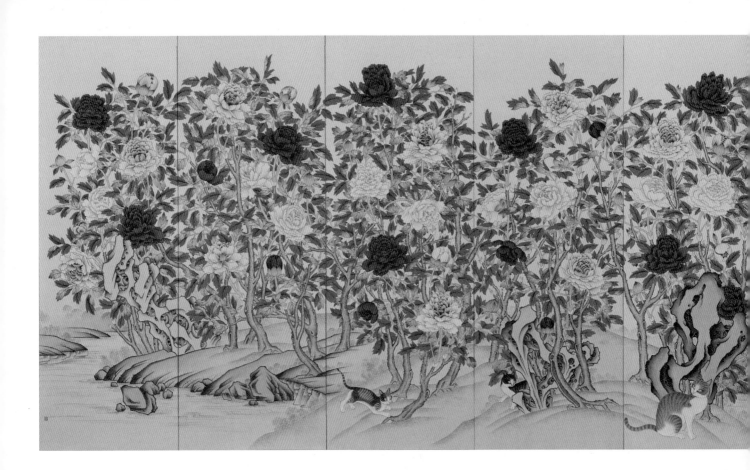

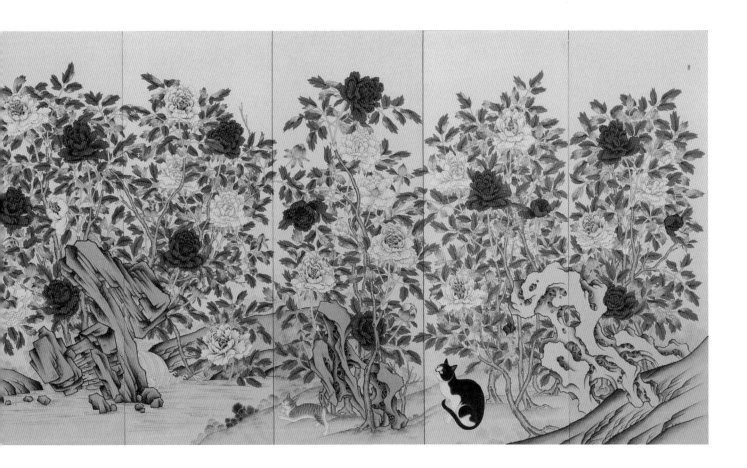

<모란숲>

135×500cm, 2022

부귀화로 알려진 꽃 중의 제왕, 모란을 담은 10폭 모란도이다.
색색의 풍성한 꽃과 무성한 잎, 다양한 모양의 괴석과 잔잔히 흐
르는 물가가 조화롭게 어우러진 이 그림은 여느 모란도와 다른
구성이 특이한데, 평화로운 늦봄 속을 노니는 고양이 가족을 그
려 넣어 '모란숲'으로 재창조했기 때문이다. 천진난만하게 뛰어
노는 어린 고양이와, 이를 지켜보는 부모 고양이의 모습은 한없
이 사랑스럽다. 그 모습을 보는 이의 얼굴에도 미소가 떠오르길
바랐다. 원래의 모란도에 담긴 뜻처럼, 풍요로운 모란숲의 고양
이들은 부귀영화와 장수를 기원하는 현대인의 근원적인 바람을
상징적으로 보여준다.

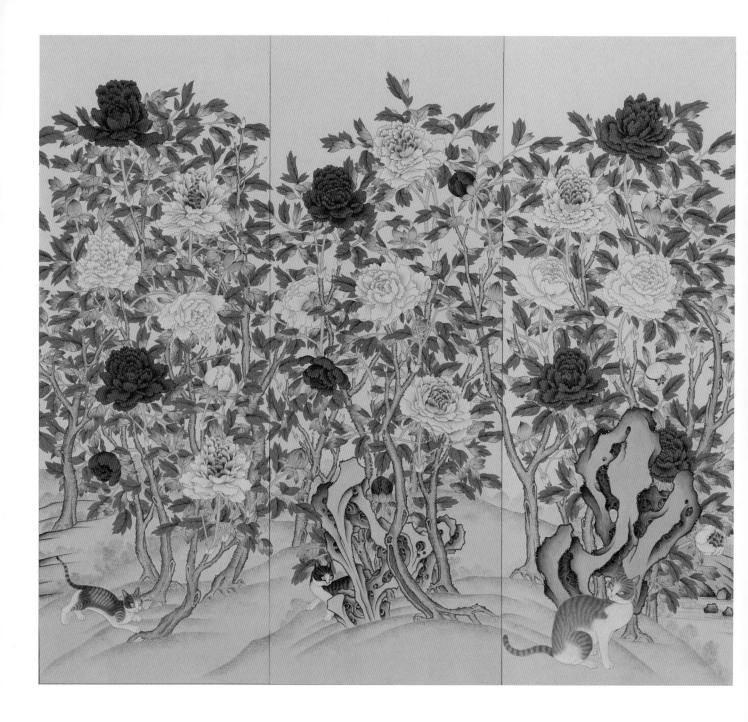

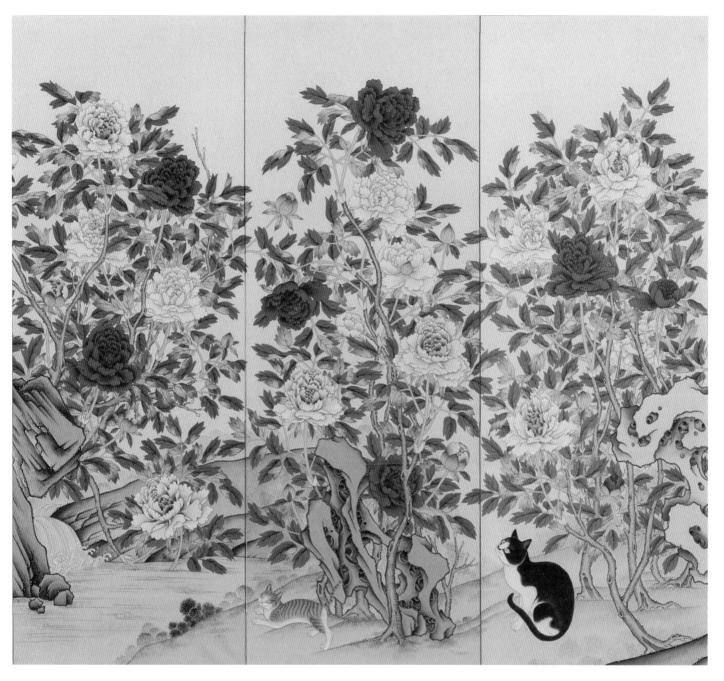

〈모란숲〉 10폭 그림 중 3~5폭(왼쪽), 7~9폭(오른쪽)

5.

고양이의
초상

사람보다 수명이 짧은 고양이와의 이별은 필연적이지만,
그림 속 주인공이 된 고양이는 영원한 생명을 얻는다. 그를
기억하는 사람들의 마음속에, 또 예술작품으로 태어난
고양이를 보는 낯선 이들의 기억 속에도 오래 자리 잡을
것이기 때문이다. 그래서 고양이의 초상을 그리는 일은 내게
남다른 의미로 다가온다.

처음엔 화실 수강생분들이 키우는 고양이를 모델 삼아
시작했는데, 이제 먼 이국땅에서 의뢰를 받아 그리기도 한다.
때론 아무도 의뢰하지 않은 길고양이의 초상을, 그저 내가
좋아서 그려보기도 했다. 완성된 그림을 받아본 분들이 느낄
기쁨과 위로를 떠올리면 새삼 뿌듯함과 감사함을 느낀다.

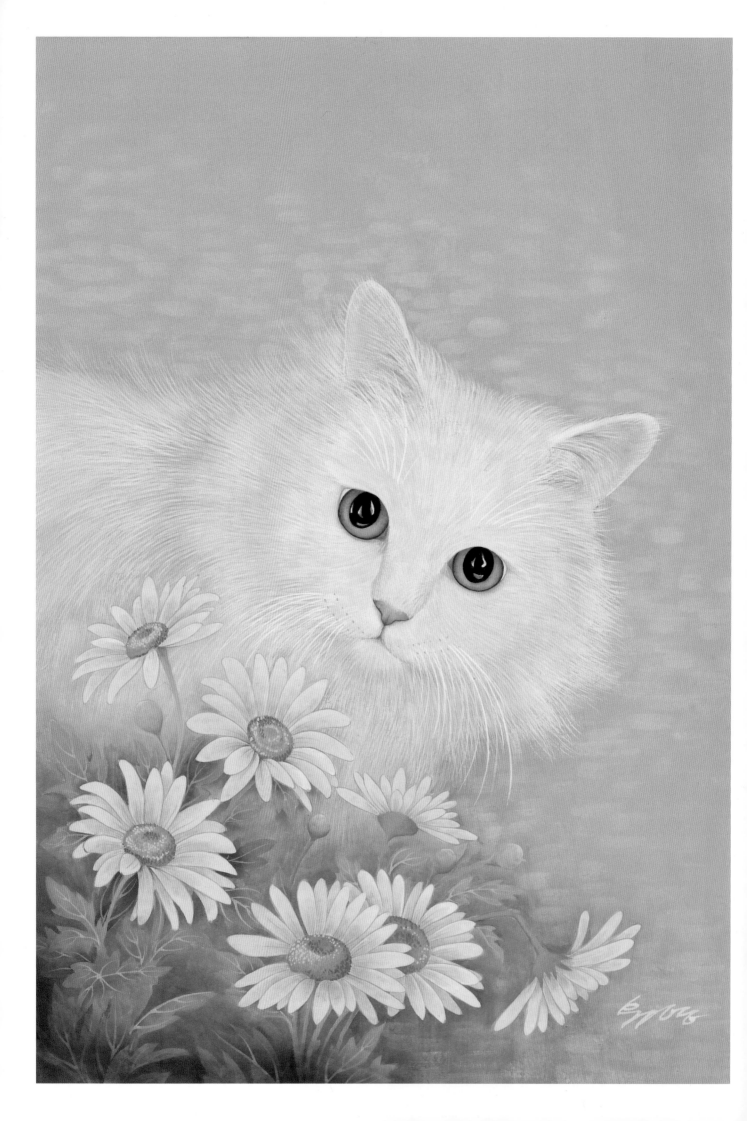

엘샤라는 이름은 '엘리자베스 샤스타데이지'의 줄임말이다. 엘샤는 페르시안 고양이 종의 고양이인데, 샤스타데이지는 수수한 들꽃이니 어찌 보면 어울리지 않는 듯도 하다. 그런데 여기엔 숨은 뜻이 있었다. 페르시안 고양이는 대개 도도한 성향이 많아 오해받기 쉬우니, 착하고 수수하게 살라는 마음을 담아서 지은 이름이란다. 그 마음을 담아 잔잔하게 핀 샤스타데이지를 엘샤 곁에 배치해 주었다.

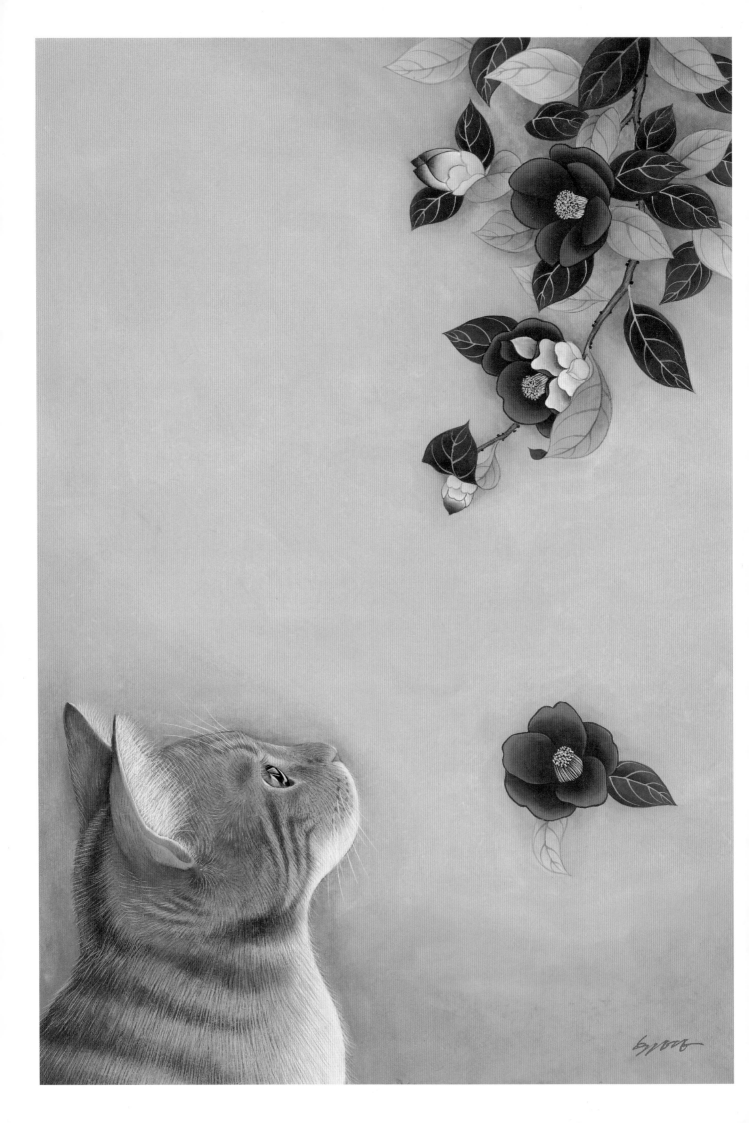

동백꽃의 꽃말은 "그대를 사랑합니다." 짙은 붉은색으로 피어 오르며 뜨거운 열정을 뽐냈다가, 질 때가 되면 미련 없이 실컷 사랑하다 가노라고 외치듯 온몸을 툭 던지는 꽃이다. 그 모습이 곱고도 애잔해서 왠지 마음이 간다. 고이 간직했던 사랑을 떠나보내듯 꽃을 흩뿌리는 동백나무를 아련히 올려다보는 고양이의 눈빛이 내 마음 같다.

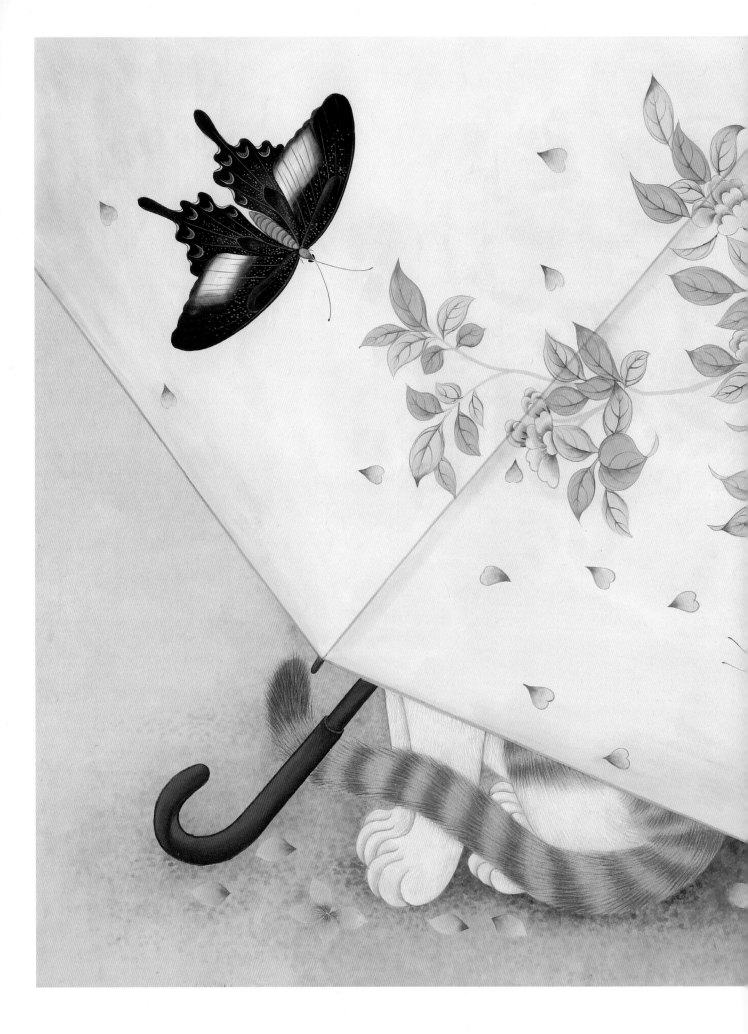

우산 속 고양이는 두 발을 곱게 모으고 소심하게 숨은 것 같지만, 실은 꼬리 끝을 살랑살랑 흔들며 우리를 유혹하는 중이다. 꽃잎이 모두 지기 전에 오라고, 몸을 맞대고 이 봄을 함께 보자고. 그래서 얼굴을 드러내지 않은 이 초상화는, 역설적으로 사랑을 속삭이는 모든 이의 초상이 된다. 인생의 화양연화(花樣年華), 가장 아름답고 찬란한 시절은 이렇게 수줍지만 과감한 사랑으로 가득한 때가 아닐까.

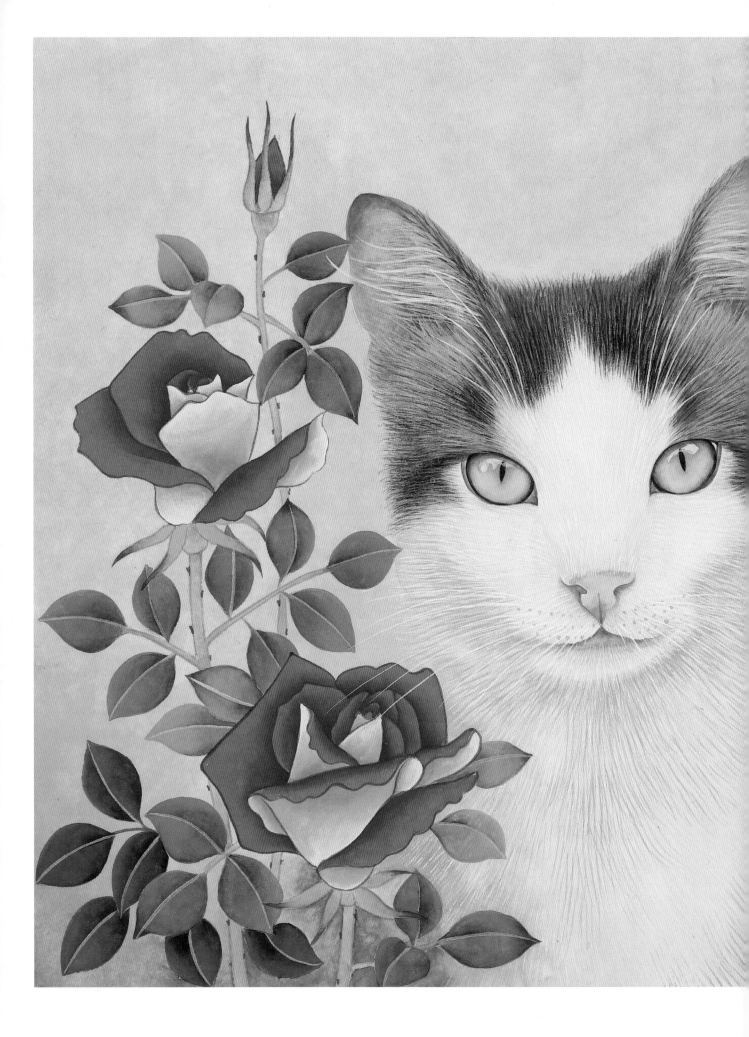

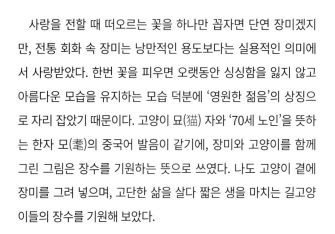

　사랑을 전할 때 떠오르는 꽃을 하나만 꼽자면 단연 장미겠지만, 전통 회화 속 장미는 낭만적인 용도보다는 실용적인 의미에서 사랑받았다. 한번 꽃을 피우면 오랫동안 싱싱함을 잃지 않고 아름다운 모습을 유지하는 모습 덕분에 '영원한 젊음'의 상징으로 자리 잡았기 때문이다. 고양이 묘(猫) 자와 '70세 노인'을 뜻하는 한자 모(耄)의 중국어 발음이 같기에, 장미와 고양이를 함께 그린 그림은 장수를 기원하는 뜻으로 쓰였다. 나도 고양이 곁에 장미를 그려 넣으며, 고단한 삶을 살다 짧은 생을 마치는 길고양이들의 장수를 기원해 보았다.

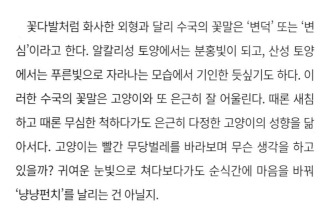

꽃다발처럼 화사한 외형과 달리 수국의 꽃말은 '변덕' 또는 '변심'이라고 한다. 알칼리성 토양에서는 분홍빛이 되고, 산성 토양에서는 푸른빛으로 자라나는 모습에서 기인한 듯싶기도 하다. 이러한 수국의 꽃말은 고양이와 또 은근히 잘 어울린다. 때론 새침하고 때론 무심한 척하다가도 은근히 다정한 고양이의 성향을 닮아서다. 고양이는 빨간 무당벌레를 바라보며 무슨 생각을 하고 있을까? 귀여운 눈빛으로 쳐다보다가도 순식간에 마음을 바꿔 '냥냥펀치'를 날리는 건 아닐지.

　고양이의 모습이야 어느 각도로 본들 사랑스럽지 않을까마는, 유리구슬처럼 동그란 눈을 들어 먼 곳을 응시하는 눈동자는 나를 설레게 만든다. 쏟아지는 햇살에 눈이 부셔 칼날처럼 가늘어진 동공도, 그 주변을 둘러싼 태양처럼 이글대는 홍채도 마치 우주의 축소판 같다. 그 작은 눈에 어쩌면 이리 큰 세상을 품고 있는지. 뜨거운 한낮의 열기에도 굴하지 않고 능소화를 응시하는 고양이는 이렇게 말하는 듯하다. "주홍빛 여름 선물인 너를 볼 수 있다면, 이까짓 더위쯤이야!"

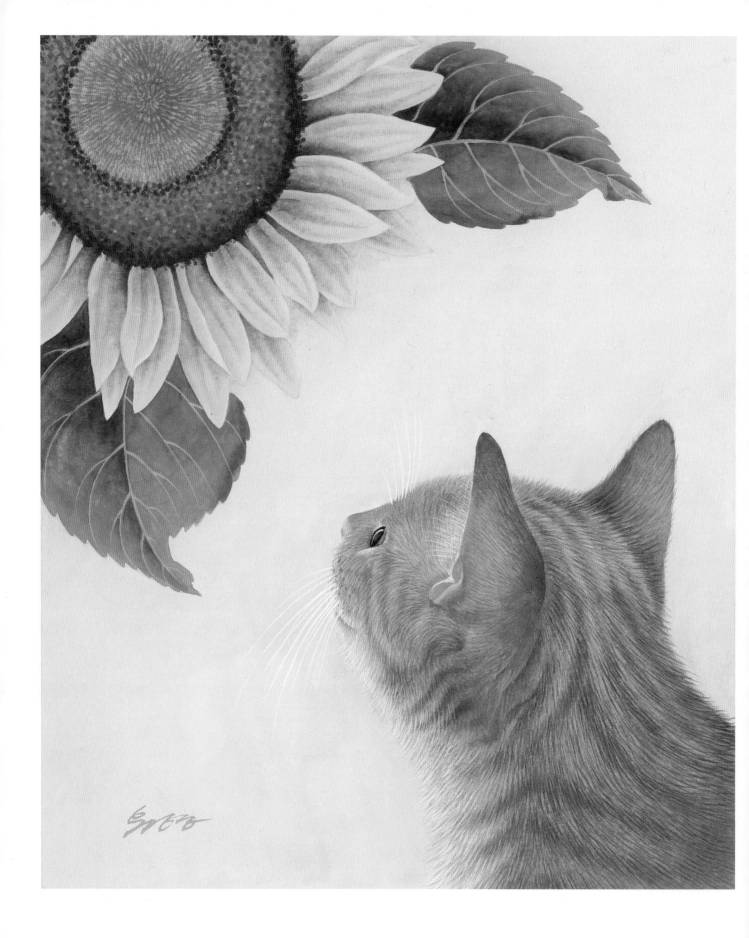

　　고양이는 해바라기를 닮았다. 한여름에도 따스한 볕이 내리쬐는 곳을 찾아다니는 고양이의 햇빛 사랑은 여간해선 막을 수 없다. 너무 더운 날이면 그늘에 숨어 있기도 하지만, 잠시라도 꼭 햇살 아래 몸을 눕힌다. 그러니 집에서 가장 양지바른 곳이 어딘지 알고 싶다면, 고양이가 즐겨 앉는 곳을 찾아보는 게 좋겠다. 햇볕을 받아 데워진 고양이 뒷머리에 얼굴을 묻으면 따끈따끈해서 기분이 좋아진다. 따스한 너를 좋아하는 나도, 해바라기를 닮아간다.

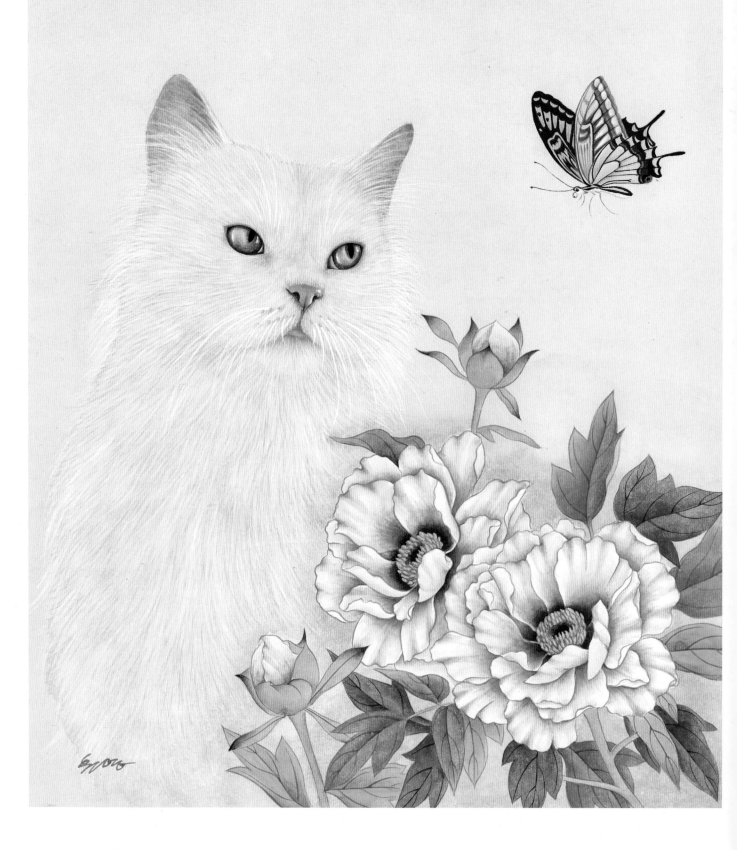

　　열세 살 핑크는 싱가포르에 사는 고양이다. 초상화를 의뢰한
분은 "핑크가 무지개다리를 건널 날이 얼마 남지 않아서, 그림으
로나마 오래오래 보고 싶다"고 하셨다. 코와 발바닥 젤리가 핑크
색이라 이름도 핑크가 되었다는 이 고양이의 매력은 신비로운 하
늘색 눈동자와 풍성하고 부드러운 하얀 털, 그리고 도도함과 시
크함이라고 한다. 핑크가 남은 시간 가족들과 행복하길 빌며, 새
하얀 털과 어울릴 연분홍색 모란을 곁들여 그려 보았다.

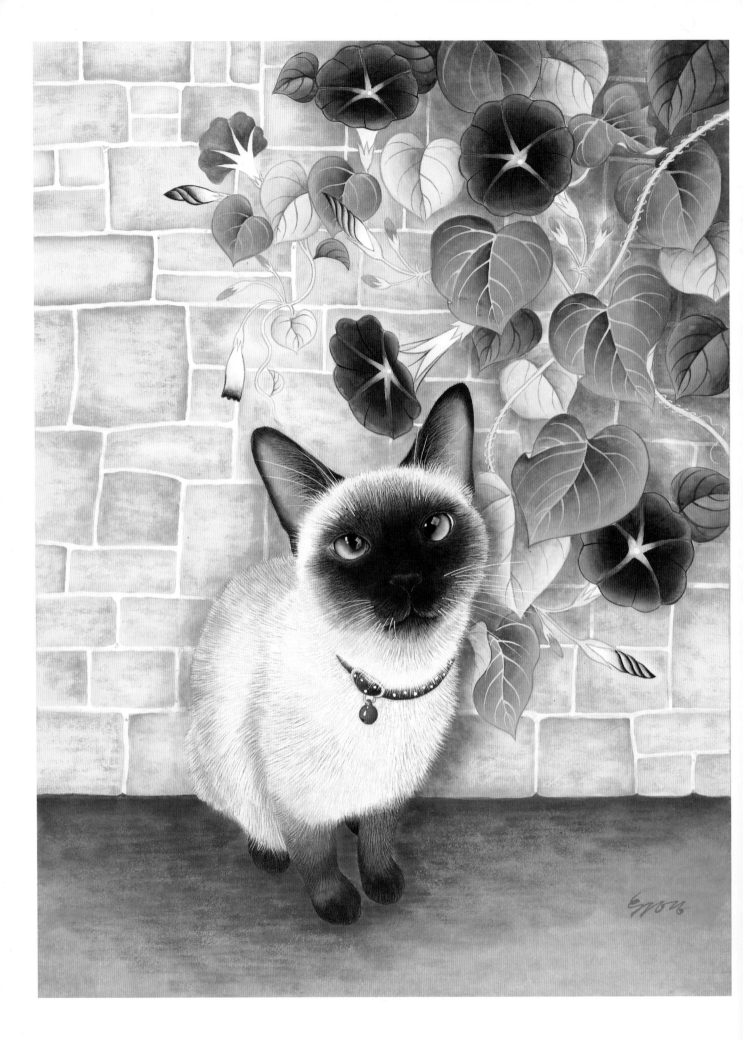

향이는 고양이 민화 작가인 유진희 선생님이 입양한 샴 고양이다. '향이'라니 얼마나 향기로운 이름인지! 지인의 고양이를 임시 보호하다 입양하게 되었는데, 처음에는 낯을 가리다가 점차 마음을 열어 가는 모습에 행복해 하셨다. 유진희 선생님은 일주일에 한 번 민화 수업 때문에 화실에 들를 때마다 향이 이야기로 우리를 즐겁게 해 주셨다. 그때는 아직 봄이를 키우지 않던 때라, 이야기로만 전해 듣는 고양이스러운 행동들이 흥미로웠다. 반려동물을 키우면 서로 닮아간다는데, 너무도 잘 어울리는 커플이자 아름다운 만남이다.

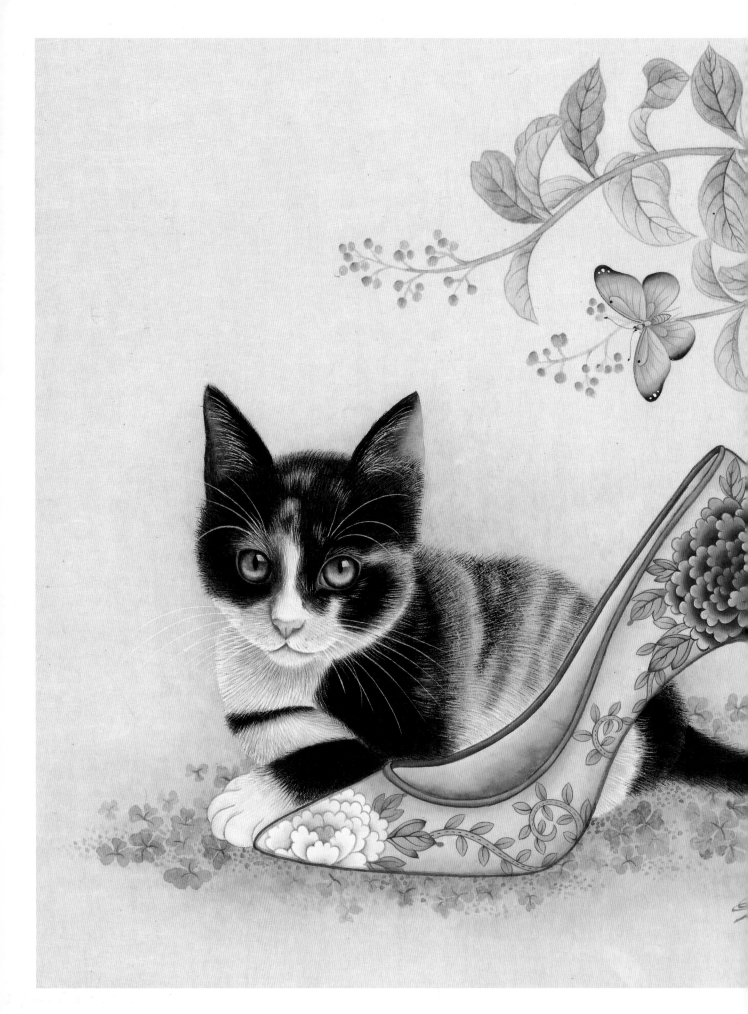

　　카오스 무늬의 삼색 고양이 봄이는 원래 윤서정 선생님이 돌보는 길고양이였다. 처음 구조했을 때 너무 아파서 죽을 뻔했다는데, 그 작은 생명이 살아나기를 간절히 빌었던 선생님의 기도에 힘입어 기운을 차리고 살아 주었다. 화창한 봄날처럼 살라는 뜻에서 지은 이름, 봄이는 드디어 선생님의 가족이 되었다. 완벽한 해피엔딩을 축하하면서, 반가운 마음으로 그려 본 봄이의 초상이다. 모란을 그려 넣은 구두는 봄이의 집사인 선생님의 모습을 상징한다.

　　생각해보니 내 주변에 봄이라는 이름을 지닌 고양이가 참 많다. 우리 집 막내도 봄이니까 말이다. '봄이'라는 이름이 그만큼 따스하고 사랑스럽기 때문이겠지. 꽃신처럼 귀하고 예쁘게 자라나렴, 봄이야.

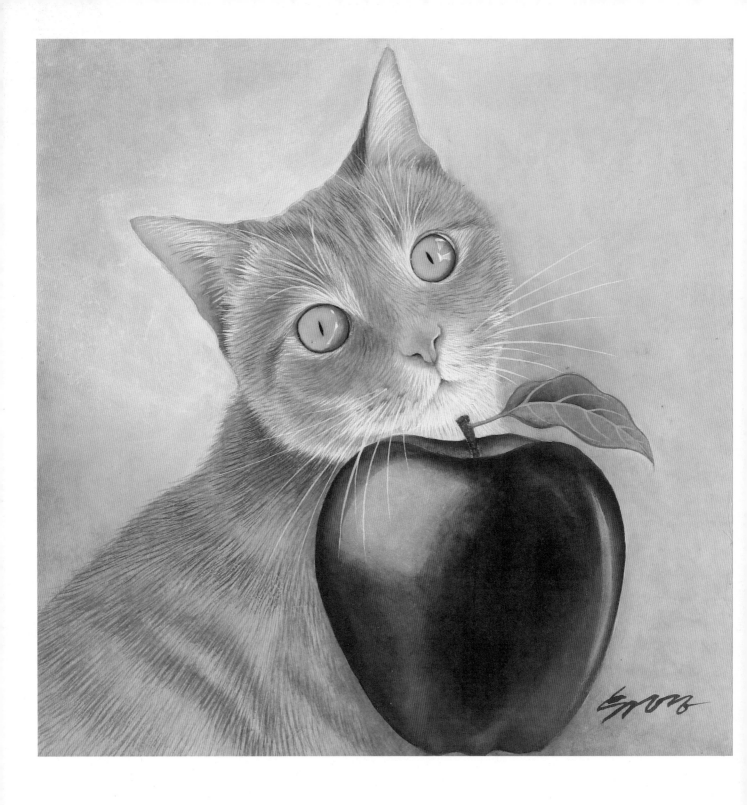

＜나의 탄생화＞

20x20cm, 2020

탄생화와 생일화의 차이를 아시는지? 통상 탄생화는 월별로 지정하는데, 생일화는 '월별 탄생화'라고 해서 그달에 속한 생일이 며칠인지에 따라 식물 종류가 달라진다. 재미 삼아 나의 생일화는 뭔지 검색해 보니, 꽃이 아니라 사과였다.

사과의 꽃말은 '유혹'. 구약성경 속 이브가 아담에게 건넨 선악과가 사과였을 거라는 속설도 있고, 동화 속 마녀가 백설공주의 마음을 유혹한 과일도 사과였으니 이 꽃말의 유래를 짐작할 만하다. "사과 먹고 갈래요?"하고 말을 건네는 듯 나를 빤히 보는 고양이 한 마리와 함께, 탐스럽게 익은 빨간 사과를 배치해 보았다.

조선 영모화

걸작선

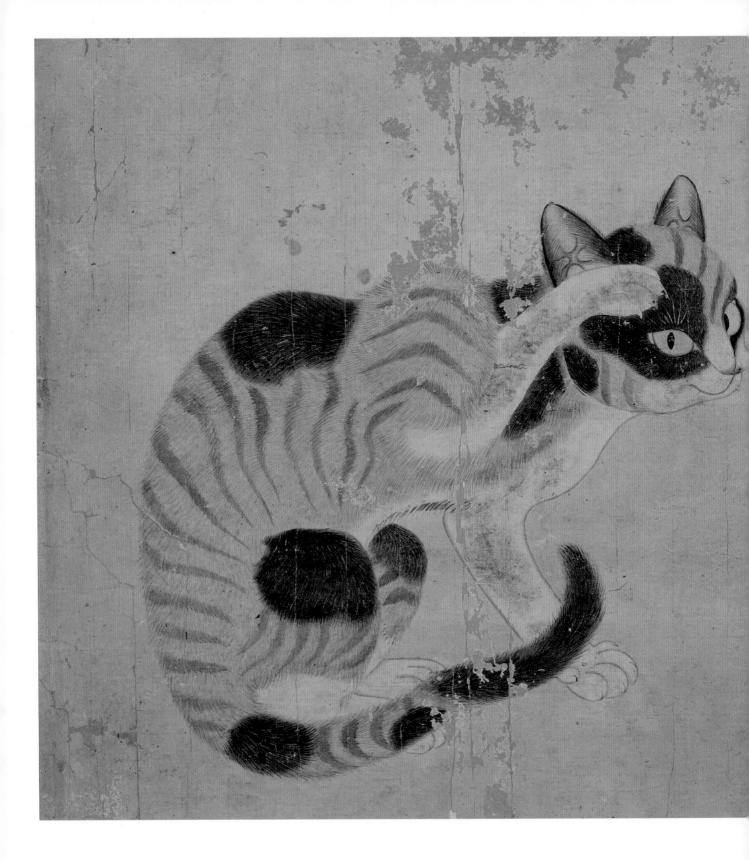

<군후필묘도(君厚筆猫圖)>
마군후, 26.3×31.8cm

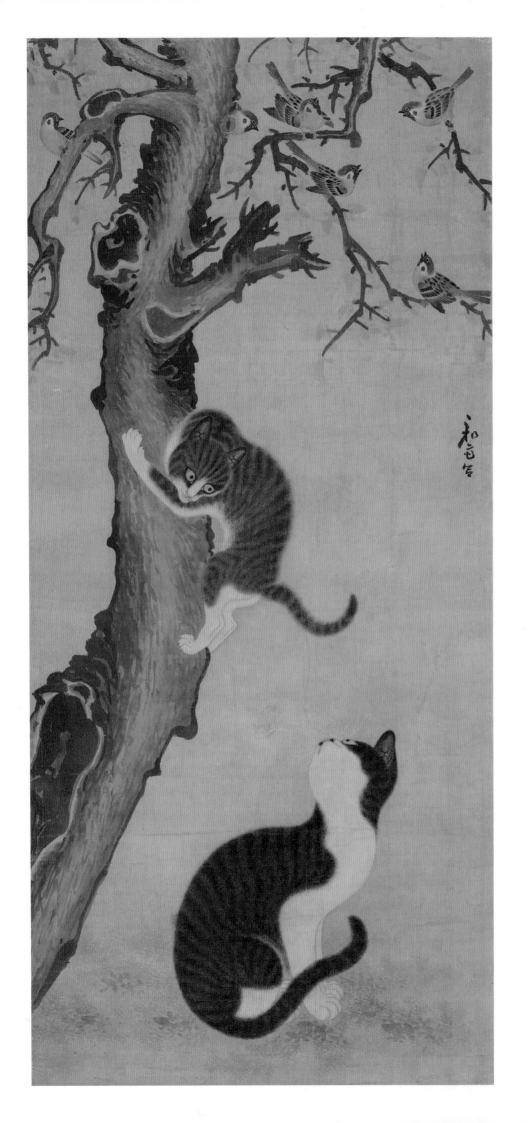

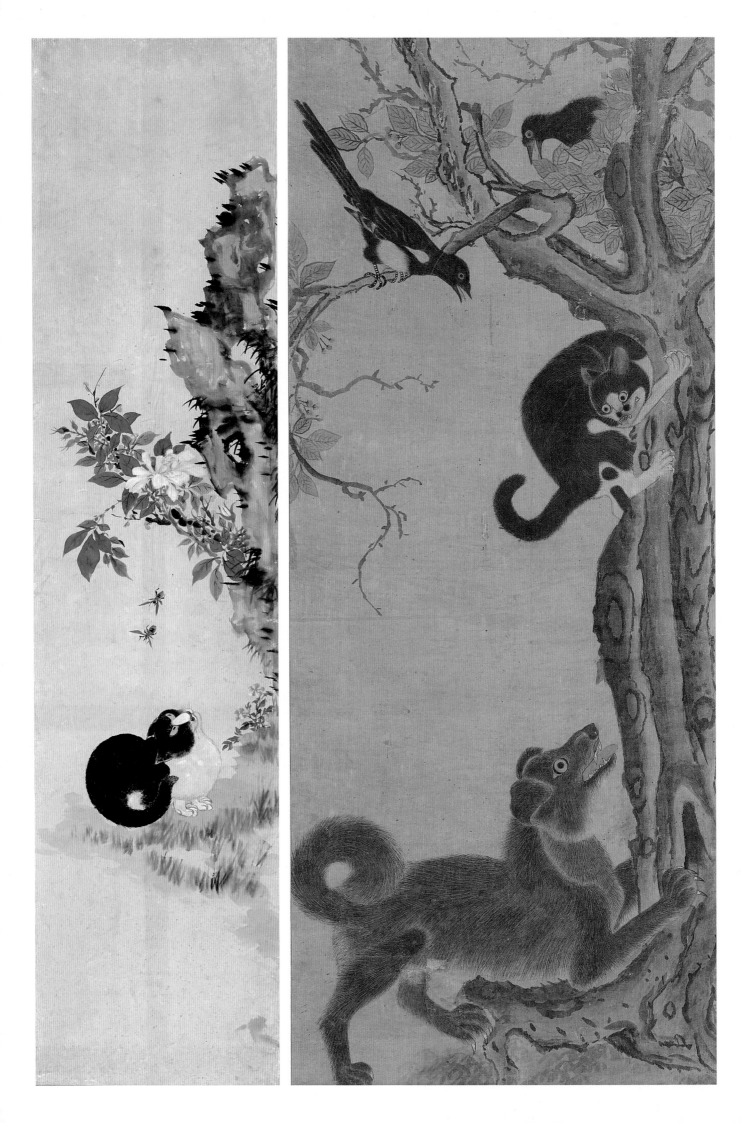

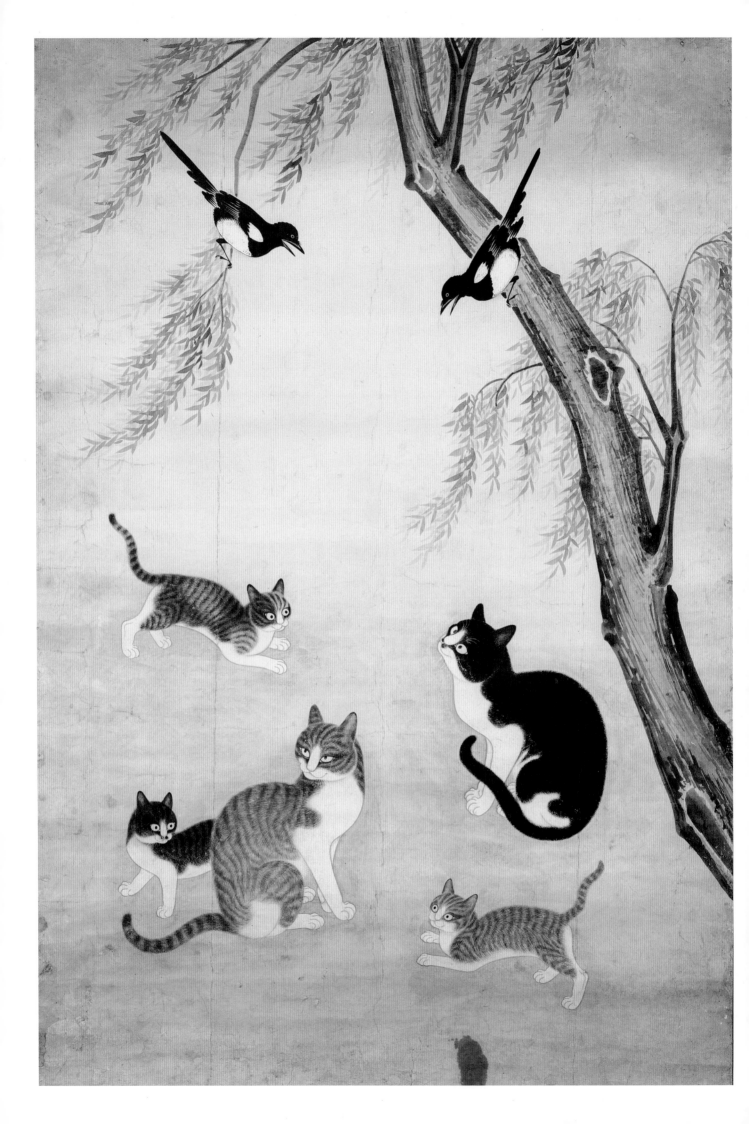

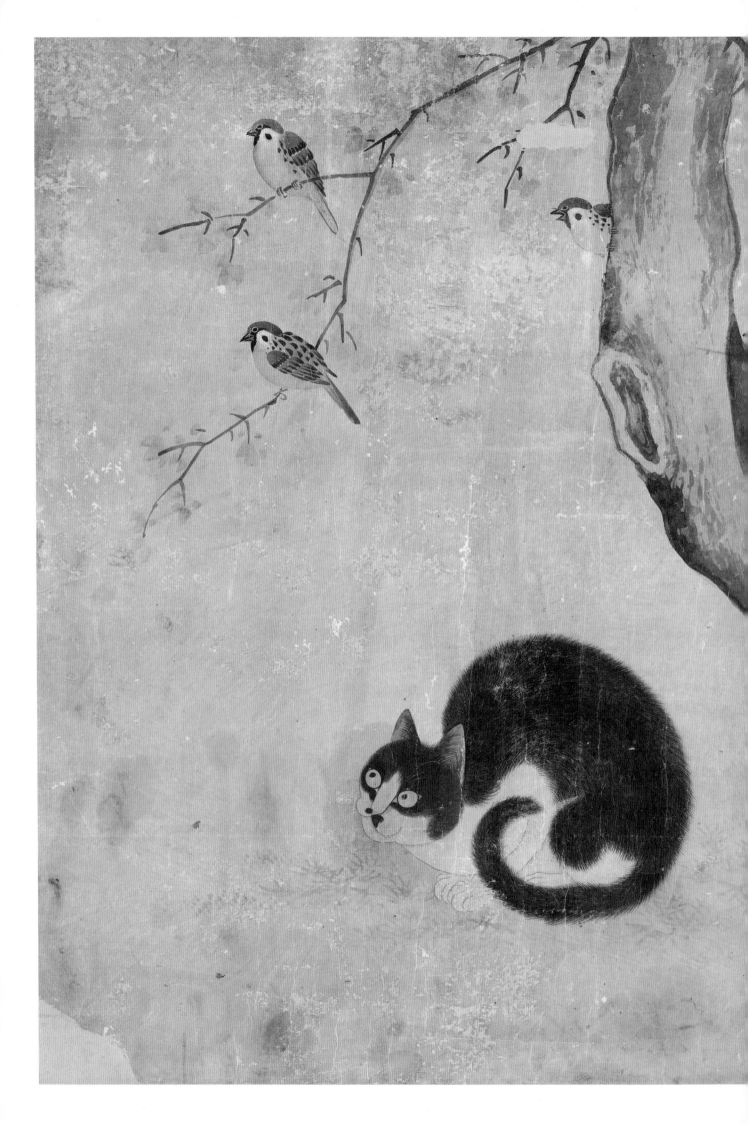

손유영의
고양이 한국화첩

ⓒ2024. 손유영

초판 1쇄 발행 2024년 1월 17일
초판 2쇄 발행 2024년 7월 8일

지은이 손유영
펴낸이 고경원
편집 고경원
디자인 131WATT
펴낸 곳 야옹서가
출판등록 2017년 4월 3일(제2020-000107호)
주소 서울시 마포구 월드컵북로 400, 5층 19호
전화 070-4113-0909
팩스 02-6003-0295
이메일 catstory.kr@gmail.com

ISBN 979-11-91179-18-7 (03650)

야옹서가

▪ 부록에 수록된 저작물은 국립중앙박물관에서 공공누리
제1유형으로 개방한 〈군후필묘도〉(덕수1638), 〈묘작도〉(덕수1003),
〈전 조지운 필 유하묘도〉(덕수1415), 〈전 변상벽 필 영모도〉(본관256),
〈필자미상 화조영모도〉(덕수1621), 〈장승업 필 화조영모어해도〉
(덕수1310)를 이용하였으며, 해당 저작물은 국립중앙박물관
홈페이지(www.museum.go.kr)에서 무료로 다운로드할 수 있습니다.
(괄호 안은 소장품번호)

작품집에 수록된 고양이 그림은 아래 기재된 분들의
사랑스러운 사진에 힘입어 탄생했습니다(성함은 가나다순).
사용을 허락해 주셔서 진심으로 감사드립니다.

김은정 〈아름다운 날들〉
남기선 〈러브레터〉
유은희 〈다시 만나자〉
유진희 〈아침 향기〉
윤서정 〈봄이〉
이경민 〈엘샤〉
이용한 〈눈맞춤〉·〈꽃보다 고양이1, 2, 3〉
이은아 〈핑크〉
정원주 〈5월의 외출〉
정혜숙 〈꽃보다 고양이4〉
instagram @kina_kome 〈여행의 기억〉
instagram @gam.za_ 〈그대를 사랑합니다〉·〈나의 탄생화〉